揭開玻璃藝術的神祕面紗

【製作玻璃藝術材料技法・基礎篇】

揭開玻璃藝術的神祕面紗

王鈴蓁　撰文・攝影

藝術家 出版社

目次 contents

藝術的傳承，貴在教育

　　藝術的傳承，在形式上可以分為兩種，一種是由傳藝者主動將其擁有的藝術本領施教予習藝者，另一種則是藝術的愛好者，以及講究藝術的生活者自發性的、無意識的吸收藝術、傳承藝術。前者屬於積極性的、政策性的、有目的的藝術傳承，例如學校教育與社會教育中的藝術相關課程、傳統師徒制度的技藝傳授；後者則是不具形式、或有或無的消極作為，可能是個人的無師自通，或許是出自興趣的觀察與研究，也許是意外的收穫。

　　無論藝術的傳承是由何種形式所達成，以造形藝術而言，傳承的內容不外乎形、色、材質、表面肌理，以及空間感等所構成的具象或抽象的藝術表現，而此藝術表現必須透過適當的「技術」才得以完成，各種造形素材因不同的技術而轉變成有意義的藝術品，所以「藝術因技術而生」、「技術因熟練而巧」，然而重要的是「工欲善其事必先知其器」，也就是說先知道材料、工具、方法、程序等「知識性技術」，必然可以縮短嘗試、磨練等「技術性技術」的時間，而能獲得事半功倍之效。

　　玻璃工藝的表現，不外乎對於各種玻璃材料的認識、加工技法的掌

握，以及結合創作者的藝術涵養與美感經驗。在藝術家的眼中，「玻璃」是造形素材的一種，而「玻璃加工技術」則是適切的造形手段。素材的選擇左右了加工技術的採用，而造形的過程則決定了作品的外觀呈現；不同的加工過程與順序會產生不同的結果，但是僅憑結果以推測造形過程往往是有困難的。因此，能夠得知創作的過程，就是最好的學習。

　　本書作者王鈴蓁老師，畢業於澳洲國立國家大學藝術學院，獲得藝術碩士學位，多年來從事玻璃藝術教學與創作，專長於吹製、磨刻、熔合，以及鑄造等表現，作品曾獲金玻獎、日本金沢國際玻璃展比賽「獎勵賞」等殊榮，目前在國立台灣藝術大學工藝設計學系擔任玻璃工藝之課程，在國內玻璃工藝相關書籍缺乏的情況之下，透過視聽教學、參觀工廠、實際示範等，使學生能夠充分掌握玻璃工藝的加工技法以便於創作。

　　本人有幸得知王老師已將多年來從事教學與創作的心得，透過詳細的圖文解說，將玻璃藝術吹製、鑄造、熔合烤灣、冷作研磨等的加工過程一一呈現，使得傳說中的玻璃工藝表現技法，由抽象的「聽說」變成具象的「目睹」，本書的出版，除了本系的學生直接受惠之外，相信對於玻璃工藝教育的推廣有積極的意義與價值。

蕭銘芚

（國立台灣藝術大學進修推廣部＆工藝設計學系主任）

前 言

由於兩岸三地並無教授玻璃藝術製作技巧的專業書籍，學生經常問我有無此類的書可以參考，鑑於自己在國外求學時，國外玻璃資訊眾多又開放，深感華人地區玻璃專業書籍極少，資訊也相對封閉，很多想學習玻璃藝術的人，苦無書籍參考，也無門而入。

我是一個從傳統工廠學起的人，深感無書參考的痛苦，故在創作時間之外，特地花了許多心力整理、書寫與拍照，希望可以提供對玻璃藝術有興趣的朋友，一本簡單基礎的入門書籍。並想透過這本淺顯易懂的專業書籍，揭開玻璃這個迷人的「新」創作媒材的面紗，讓大家可以了解玻璃，欣賞玻璃，進而幫助想從事玻璃藝術創作的朋友。

「玻璃」對中國人來說，是一種既熟悉又陌生的媒材，因為我們身邊很多日常用品就是玻璃做的，但就其為藝術媒材的一種元素，卻又是非常陌生的。不像陶瓷是中國文化的一部分，廣為較多人熟悉與了解，從事的人口也很多。想像中，由於許多現實的因素如玻璃材料較陶瓷昂貴或需要進口，技術的養成有些也須長時間練習，如吹玻璃、熱塑玻璃等等，所需的設備一般也比學習陶瓷多，所以入門的門檻相對比較高。而事實並非如此，玻璃與其他許多媒材一樣，尤其是與陶瓷相比，其製作技巧有很多種，所需的設備也略有不同，但若確實地了解玻璃的各項技巧，會發現在很簡單的設備下就可以玩玻璃創作，所謂的資源有限、創意無窮！

玻璃尤其具有一種獨特迷人的特性，往往讓接觸過它的人著迷沉醉。炙熱火紅的玻璃膏、美麗的色彩、透光的本質，更讓人很想一窺堂奧。而且現代專業廠商愈來愈多，很多材料設備都有專業工廠生產販賣，只要了解基本技巧，有簡單的設備，玻璃藝術就在你家了！

本書主要以基礎的玻璃製作技巧為主，配合詳細圖片加以說明，逐步詳細解說製作細節，讓讀者可以一目了然，在簡單的設備下玩玻璃創作，輕鬆入門玻璃藝術。

玻璃為創作媒材，在兩岸三地的發展並不久，一切尚在努力中，此書雖盡力完善，但仍或有疏漏之處，希望前輩及專業同好不吝指正！共同打造一個玻璃新世界！

第1章
玻璃材質屬性解說

玻璃是一種「液態固體」，因多數液體在冷卻達一定溫度後，會有凝固成結晶的特性，而玻璃不會結晶，而是逐漸增加黏性成堅硬的固體。若再將其自常溫加熱時，會再度逐漸軟化成液體，故我們稱玻璃是「液態固體」。玻璃在常溫狀態下狀似堅硬，但其實是肉眼不易察覺的、非常黏稠流動極緩慢的液態，需數十年才見其變化，如歐洲的古教堂玻璃，從其玻璃窗有下厚上薄的現象可得知。

玻璃的用途非常廣，可以很科學、很先進，如望遠鏡、顯微鏡；可以很生活很實用，如玻璃窗、玻璃杯；也可以很文化、很藝術，如琉璃藝術(註1)。玻璃就其用途可分為平板玻璃（窗玻璃）、容器玻璃（玻璃杯、盤）、光學玻璃（眼鏡、望遠鏡、顯微鏡）、醫藥用玻璃（藥罐子、舊型針筒）、電器玻璃（玻璃燈管、燈泡）、玻璃纖維等。就其組成成分可分鉛玻璃（水晶玻璃）、鈉玻璃（平板玻璃、玻璃水杯、玻璃盤）、鉀玻璃（光學玻璃）等。

玻璃顏色炫麗，色分深淺、透明與不透明，是一個與光線色彩共舞的媒材。剛柔並

濟，集實用美觀科學於一身。玻璃的著色劑與釉藥(註2)原理很像，如：

金→紅 氧化錳→紫 氧化鈷／銅→藍 硫化銅／氧化鐵→綠

第2章
現代玻璃工作室運動

現代玻璃工作室運動是在1962年美國的哈維·利特頓（Harvey Littleton）和多明尼克·拉比諾（Dominique Labino）成功研製小坩鍋，建立小型玻璃工作室，跳脫傳統玻璃工廠的模式，藝術家開始使用玻璃為創作媒材，是為玻璃工房運動開始，玻璃始成為一個亮眼的創作媒材。美國玻璃工作室運動影響全球現代玻璃藝術的發展，更反吹回有玻璃悠久歷史的歐洲。現代玻璃運動影響所及之處，如歐洲英國、法國、義大利、捷克等，南半球的澳洲、紐西蘭，亞洲的日本、韓國，而華人之兩岸三地則正開始發展中。美國玻璃協會每年舉辦玻璃年會，一年在美國本土舉辦，一年則選在會員國，如荷蘭、澳洲、日本都舉辦過。

因為現代玻璃藝術的發展蓬勃，故產生很多玻璃專業材料與設備的廠商，藝術家只要有基本的製作技巧，購買現成的材料，就可以從事玻璃藝術創作。因創作方式的不同，其材料與設備也大不相同，玻璃成分也不盡相同，如玻璃鑄造通常使用鉛玻璃，玻

> 註1.「琉璃藝術」其實就是中國的現代玻璃藝術，是華人地區對現代玻璃藝術的美稱，起因於琉璃工房與琉園創立時，對玻璃藝術的稱呼，王俠軍說其實是一個美麗的錯誤！在國外統稱玻璃藝術為 "glass art"。
> 註2. 釉藥也是屬玻璃的一種

璃吹製通常使用鈉玻璃，烤彎熔合使用膨漲係數相同的 90 或 96 的彩色平板玻璃，鑲嵌玻璃使用一般平板彩色玻璃，塊面膠合使用光學玻璃等等。

玻璃吹製有玻璃吹製的專業設備，爐燒玻璃因技巧不同有其專業不同設計的窯爐，冷作研磨有專業的磨盤機器等等。而其中養成技術與設備最為昂貴的是吹製玻璃，窯燒玻璃則要慢工出細活，冷作則是需要耐心與體力。

第 3 章
玻璃吹製篇（Glass Blowing）

吹過玻璃的人，往往就會被玻璃膏黏住了，愛上它！

吹製玻璃主要是以熱玻璃膏來成型，可以直接感受1150℃玻璃膏的樂趣，為玻璃最迷人的創作技法，本單元將介紹玻璃文鎮、瓶、缽的基本成型與吹製過程。

在許多玻璃創作手法中，吹製所需的設備和工具，比其他技法所需的費用昂貴。主要因熔解玻璃的窯爐需要維持高溫，不可停爐，每天 24 小時長期保持高溫，其維持與管理都是一個龐大的開銷。

吹製玻璃需在高溫的環境下工作，是一種體力與耐力的考驗，但也是所有玻璃技法中最能感受玻璃膏魅力的，往往一接觸就愛上吹玻璃了，是一種身心、玻璃、火焰、汗水交織的熱情，急不得、慢不得、夥伴的默契要了得，無法中斷，稍有疏忽，只能重頭再來。

第一次學吹玻璃的人，往往會覺得自己

很笨，左右手不協調，好像小朋友拿花槍耍大棍，老師的聲音不斷提醒又提醒，但動作還是忘了又忘，度過身心俱疲，但「熱」趣無窮，晚上睡夢中還在轉吹管，畢生難忘！

一·吹製工作室設備／工具介紹

1.吹製穿著

吹玻璃最好穿純棉衣料，吸汗性好，絕不能穿尼龍製品或膠類製品，因不小心燒到會粘著皮膚，有危險性。此外要有耐火護套，防手肘過熱；墨鏡，保護眼睛；頭巾，吸汗；布鞋，不要穿會露出腳趾的鞋子，以免被玻璃屑割燙傷。

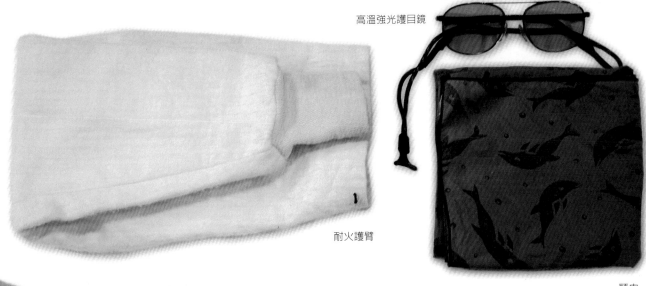

高溫強光護目鏡

耐火護臂

頭巾

耐火護肘

護腕

9

2.吹製設備

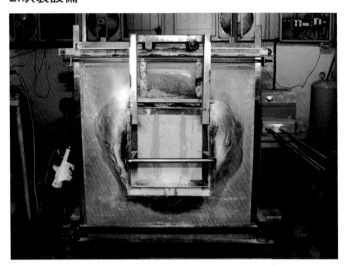

a.玻璃熔解爐（Furnace）(註3)：熔解玻璃膏，需長時間維持高溫，除非換坩堝或修爐。玻璃膏吹製工作溫度 1150℃。

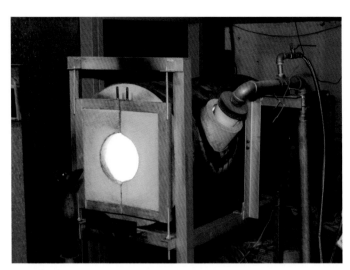

b.玻璃加熱爐（Glory hole）：吹製塑形過程，加熱玻璃用，溫度 1150-1200℃左右。

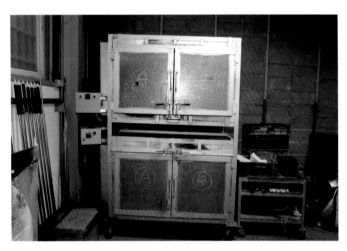

c.徐冷爐（Annealer）：吹製好的玻璃須徐冷，若不經徐冷，作品會爆裂，一般吹製玻璃從 500℃往下徐冷至室溫。

d.色塊預熱爐（Pick up kiln）：預熱玻璃色塊或待粘接的玻璃，一般持溫 500-520℃，依玻璃不同而調整。

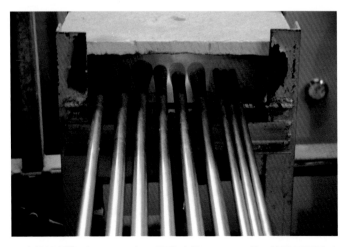

e.吹管預熱爐（Warmer）：預熱吹管、Punty 管，管子需預熱才可沾取玻璃膏。

f.吹管冷卻水箱（Cooler）：冷卻吹管，因吹管挖取玻璃膏時，伸入 1150℃的熔解爐，吹管會過熱而無法拿握，故需水來冷卻。

3.吹製工具

g.工作椅（馬椅 Bench）：國內外與古今工作椅構造大同小異，兩條長邊供吹管來回轉動，右邊是工具置放檯。基本上適合是右撇子，左撇子須練習右手操作。

h.鐵板桌（Marver）：為一厚鐵板或不鏽鋼板，厚度要夠，否則容易變形，為吹玻璃塑形或沾色粉色粒金銀箔時必要之設備。

i.大鐵桶兩個：一個放置吹管與管頭玻璃、一個放置水冷卻吹管。Punty管可直接泡水冷卻，吹管則須塞住吹口後泡水，然後放在無水的鐵桶冷卻。吹管泡水時若沒塞住，將導致水蒸氣留在吹管內，挖取玻璃膏時吹管會燙手。

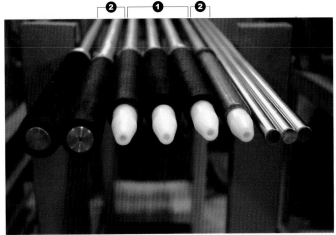

吹管橫向圖

❶吹管：空心，長約 150cm
❷Punty 管：實心或空心封口

吹管直立圖

註3. 這裡所介紹的吹製玻璃設備為琉園玻璃博物館吹製工作室設備相片

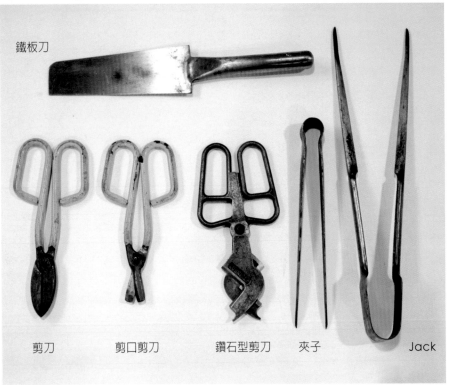

鐵板刀

剪刀　　　剪口剪刀　　　鑽石型剪刀　　　夾子　　　Jack

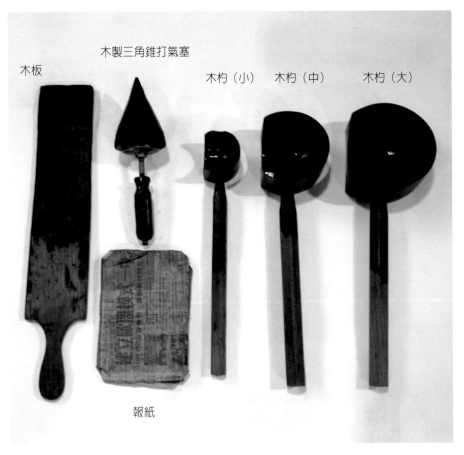

木板　　　　　木製三角錐打氣塞　　　　木杓（小）　木杓（中）　木杓（大）

報紙

註4. 當鐵管接觸到玻璃膏平面時，會看到鐵管的影子在玻璃膏平面上。

二·吹製基本技巧

1.轉／握吹管

　　右手在後，虎口朝下；左手握在吹管中間，虎口朝上。雙肩放輕鬆，雙手相互配合並有規律有韻律地轉動，同時保持吹管的水平。第一次拿吹管的人，需要在旁邊先練習，逐漸熟手順暢後，再去挖取玻璃膏。

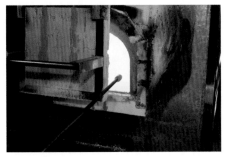

2.沾取玻璃膏(Gather)

1. 將鐵管靠在坩堝口上，鐵管往下探觸玻璃膏，同時將左手往後縮，避開熱度並不忘協助右手轉吹管。

2. 探到玻璃膏平面（註4）繼續往下插入 2-3cm，並轉滿一整圈的玻璃（右手轉約3-4下）。

3. 將沾好玻璃的鐵管邊轉邊往上往外，同時左手快速移到鐵管中心，並將鐵管保持水平拿出坩堝外。

4. 沾取玻璃膏的鐵管，要隨時保持旋轉，保持其中心，不然玻璃膏會流到地上或歪一邊。

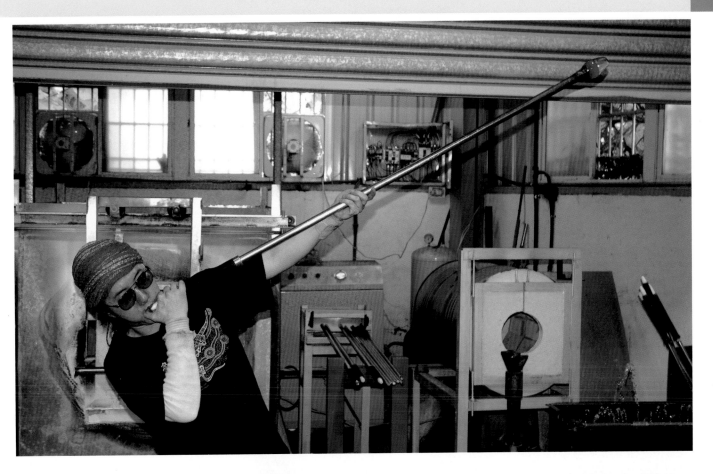

3.吹小泡

　　確定玻璃膏在中心點（若不在中心點，則需要先整形），邊轉邊輕輕吹氣，直到玻璃中心出現氣泡。玻璃軟時要吹小力一點，否則很容易吹破，反之則須用力吹，或常見師傅吹一口氣後將吹管塞住，利用熱膨脹原理，輕輕鬆鬆氣泡就出來了。

4.第二次沾取玻璃膏

　　待玻璃梢硬後，再挖取玻璃膏，要充分將第一次的玻璃包覆，除非特殊狀況，否則每次沾取玻璃膏都要包覆到吹管頭 2 - 3cm。

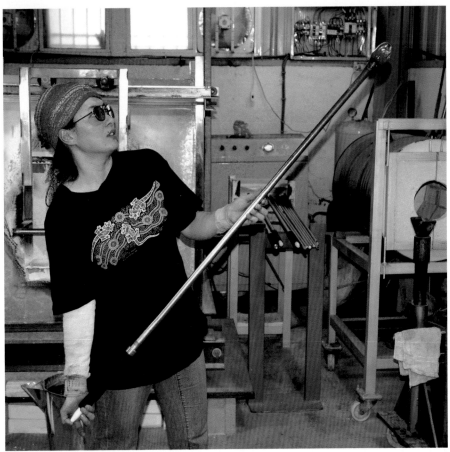

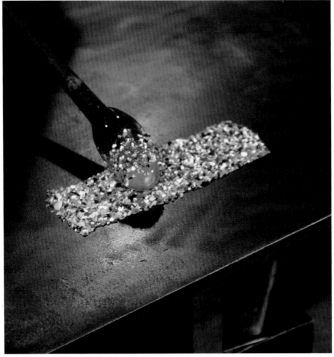

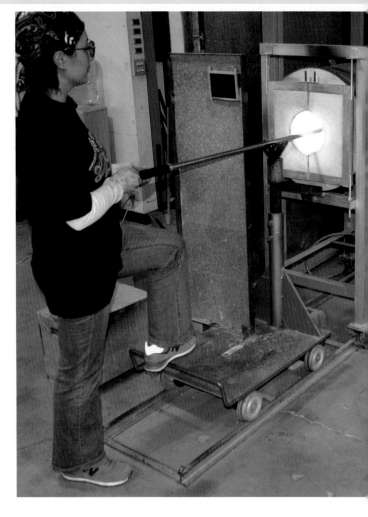

5.著色：色粉色粒

　　將預先準備好的玻璃色粒與色粉，放在鐵板桌（Marver）上，挖取玻璃膏後，梢待一會兒，在玻璃膏尚熱軟時，輕輕滾過鐵板桌上的玻璃顏色，玻璃顏色碎粒就會黏附在玻璃膏表面，玻璃太冷無法沾粘色粉色粒。

6.著色：色塊──全色玻璃

　　此方式用於工作室玻璃，因工作室玻璃只有一堝透明玻璃膏，無法維持很多坩堝可同時熔解不同顏色的玻璃膏，故玻璃上全色時需用此方式。雖較不方便，但這樣較省能源開銷，因為坩堝愈多所需的維持費用愈高。

　　將色塊在預熱爐預熱到 520℃，持溫 10-30 分鐘後即可沾取使用。

色塊上色法有兩種：

1.吹管直接沾取

　　將吹管沾取些許玻璃膏，用力吹破並剪取管頭過多的玻璃膏，Glory hole 加熱後到預熱爐沾取色塊，直接快速回到 Glory hole 加熱，需慢慢進入 Glory hole，不可猛進，否則色塊易碎，尤其是色塊很長時。

　　加熱至軟整形後，吹小泡，待小泡梢冷後，即可沾取玻璃膏。

2.包色法（Overlay）

　　拿 Punty 管沾取些微玻璃膏，在鐵板桌上滾平，管頭外玻璃留約 0.5cm 即可，到 Glory hole 回熱一下→快速到預熱爐沾取玻璃塊，進入 Glory hole 加熱至軟→整形 Jack in，再加熱至軟→剪放在預先吹好的小泡上→回 Glory hole 加熱→用鐵板塑刀整形，多往少推→再加熱→在鐵板桌上來回滾動→將玻璃顏色充分包覆小泡，加熱吹氣，再沾取玻璃膏。（在紅色玻璃缽篇有詳細圖解）

7.加熱爐（Glory hole）加熱

1.Glory hole 是吹玻璃基本設備，因玻璃膏在室溫下降溫很快就硬化，硬化後就無法整形塑型，因此每件作品都要反覆進出 Glory hole 加熱回溫。Glory hole 還可將玻璃色粉與色粒及色塊燒熔。

2.將吹管放上 Glory hole 時要輕輕的，不可用力碰撞，尤其是架橋 Punty 後進出 Glory hole 務必溫柔輕放，因為不當撞擊作品會與 Punty 分離，千萬不要因粗心而將作品掉在地上了。

3.在 Glory hole 加熱時，保持旋轉，順逆時鐘交換轉，維持作品在中心點上。

4.加熱時腳可放在台車上，協助作品進出 Glory hole。

5.當作品大於爐門時，助手隨侍在旁，隨時準備開關門，開門需迅速確實輕順。

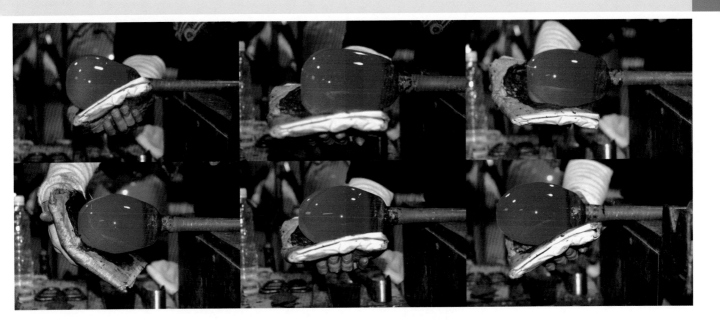

8.報紙整形

　　將報紙摺成合適大小，浸濕，即可使用，每次使用前酌量加一些水，維持其濕潤，但不可過濕至滴水，否則會燙手。

　　一般整形將玻璃分成四部分，第一部分是靠近吹管頭，第二是中段，第三是尾部，第四段是頂部。整形順序是 1→2→3→4→3、2→1，先將 1 號整正，再將 2 號推平，3 號順尾，4 號圓尾，使玻璃成一個黃金比例的圓頭狀。如果挖出的玻璃膏外現開花，則需使用鐵板塑刀，將尾部外現的玻璃膏拍回，後再使用報紙或木杓整形。

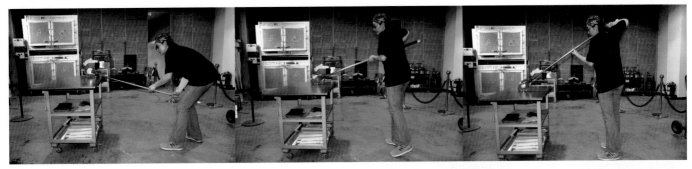

9.鐵板桌（Marver）整形

　　Marver 也是一個很好且快的整形方式，Marver 第一先將靠近吹管頭的玻璃推出來，第二順勢整形中間部分，第三將吹管抬高 Marver 玻璃尖端，後再反覆來回快速在 Marver 上來回滾動，直到形整好或玻璃硬了。適合剛挖出來的玻璃整形，或需強力整形。Marver 時不可停頓，否則玻璃會變形，玻璃較多處要用力往下壓，邊壓邊轉，來達到整形的效果。

10.木杓整形

　　木杓是使用水果木做的，質地硬耐水，使用前須先將凹杓處燒成炭黑後泡在水桶，使其永遠濕潤，用時拿出，用完立即泡水。

　　木杓通常用於剛挖出的玻璃膏整形，較報紙不易沾粘，且其整圓形很快，有些生產玻璃圓球的工廠就直接用其整形，不用報紙，速度快大小又一樣。

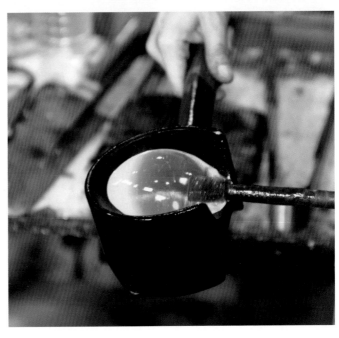

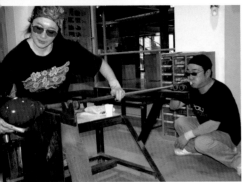

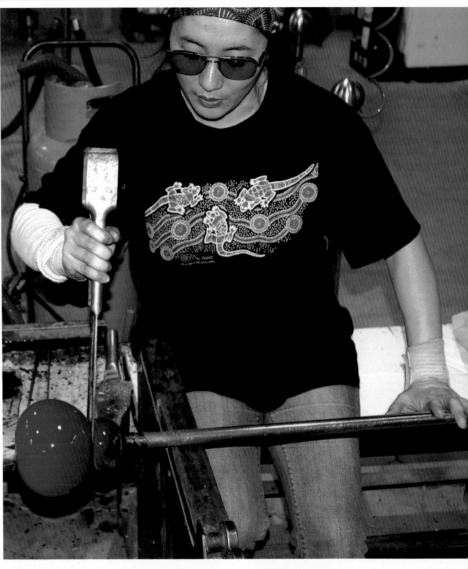

11.吹氣

　　吹氣並不需要很大的肺活量，除非玻璃過硬或作品很大。吹氣要緩順，切忌一口很大的氣，否則玻璃會歪一邊。助手幫忙吹氣時一定要注意主吹者的口令，來調整吹氣大小，開始時一定要緩緩吹氣。

　　有時玻璃外軟內硬時可用塞氣方式，吹一口氣後將吹管塞住，利用熱脹冷縮的原理，達到吹氣效果。

左手推轉吹管，右手拿 Jack 夾

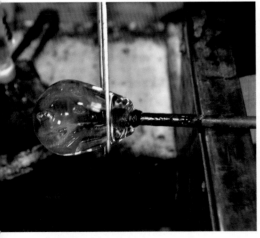

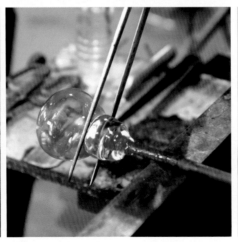

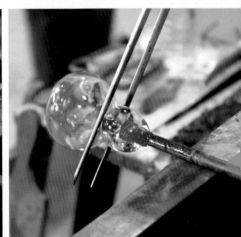

12.夾頸（Jack in）

　　Jack in 是最重要的一個步驟，是玻璃與吹管是否分開的關鍵。將整形好的玻璃，使用 Jack 輕輕在吹管外 1cm 處劃一整圈線，並逐漸用力夾將線夾清楚夾凹下去，左手推轉吹管，右手拿 Jack 夾，邊轉邊夾。第一下切勿太用力，Jack 與玻璃保持垂直或稍向外偏，將線夾清楚，夾小一點較好，愈清楚愈小愈容易分離，但過小時作品容易掉地，與身體的比例約 5／2 ＜ Jack in ＜ 3／2。

13.平底（Paddle） 使用木板垂直抹平底部，取得其站立面。木板除了平底外，尚可用來平口或擋手隔熱。

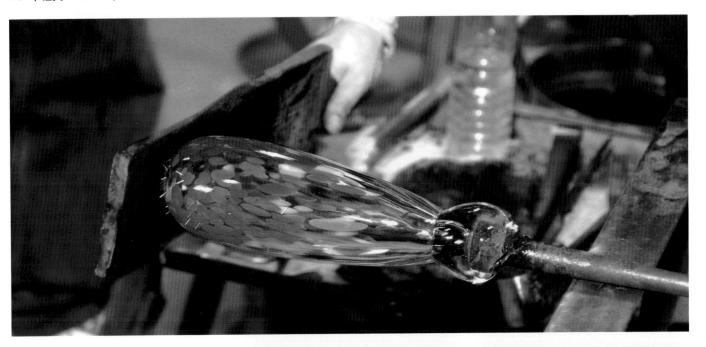

14.架橋（Punty）製作

　　Punty 是吹玻璃的基本步驟，很重要，稍有疏忽，作品就可能掉地。

1.基本 Punty：適用於大多數作品

　　拿一實心鐵管沾取玻璃膏，出坩堝時玻璃微微朝上，讓玻璃回流到鐵管上，並在鐵板桌 Marver 上來回輕輕滾動，一面稍稍冷卻玻璃，一面將玻璃整形至一樣厚薄，鐵管前端約留 0.5cm 的玻璃即可。動作要快，以免玻璃過冷變硬無法黏接作品，若過冷時回 Glory hole 加熱一下。

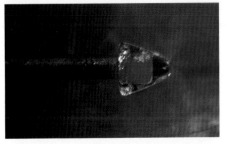

2.尖型 Punty：適用於高腳杯或小型作品

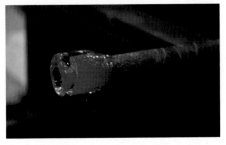

3.甜甜圈／環狀（The Doughnut/Ring）Punty：適用於中大型作品

4.十字（Cross）Punty：Punty 接著小，易分離，研磨可省時或不須研磨。

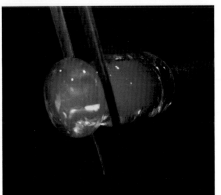

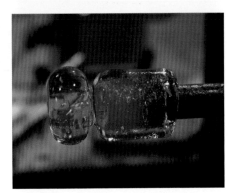

5.雕塑 Punty（Sculpture punty）

　　沾取二次玻璃膏，並 Jack in：適用於大件作品或是不想底部有 punty 敲落後的凹陷。

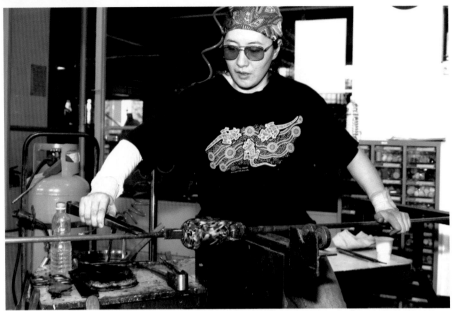

當作品要敲下與吹管分離時，一定要握住並撐住 Punty 管，隨時注意狀況，作品一經與吹管分離，即接住並且瓶口朝下旋轉（註5），馬上移動到 Glory hole 加熱瓶口，注意玻璃的狀況，隨時保溫。

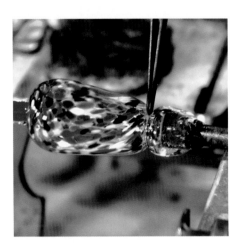

15.架橋（Punty）粘接

主吹者手拿夾子將做好的 Punty 夾過來粘在作品底部正中央，接黏上後，邊轉邊調整中心點，確定黏正後，拿夾子沾水點在 Jack in 線上，對面兩點，後輕敲一下吹管，作品即與吹管分離，轉接到 Punty 上。

輔吹助手在協助接 punty 時，Punty 管務必與吹管同高，雙手不可緊握 Punty 管，但須拿住 Punty 管，隨主吹者的方向來回轉。

註5. 將口朝下是避免口緣的玻璃碎片掉入瓶中

16.點水分離

當作品吹製完成後，拿夾子沾水，將水點滴在作品與 Punty 分隔線上，一點後，將吹管輕抬，敲吹管，作品即與吹管分離。

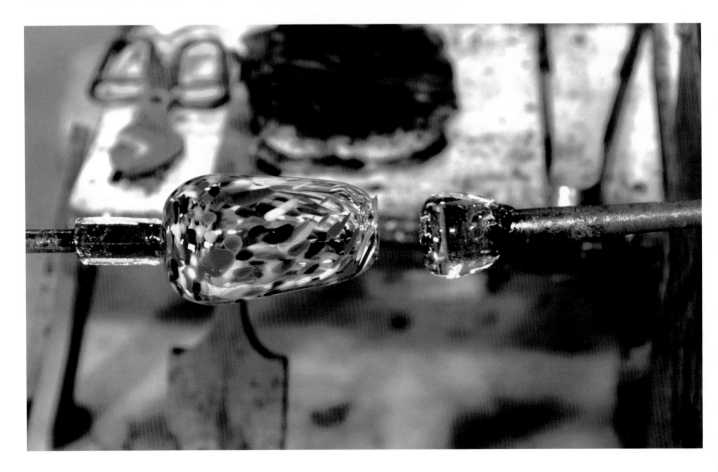

17.作品送入徐冷爐

吹好的玻璃一定要放入徐冷爐中徐冷，徐冷是慢慢冷卻作品的過程，不經徐冷的作品會爆裂。可以將作品直接送入或戴耐火手套將玻璃抱入，使用耐火手套將玻璃抱入時，手套要先烘一下，以免過冷造成玻璃的損裂。

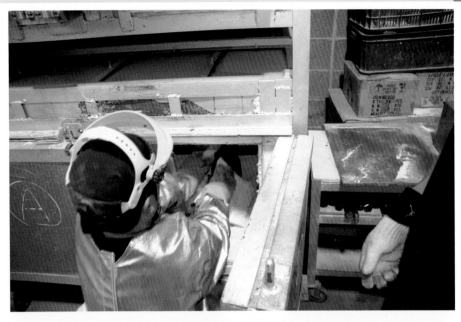

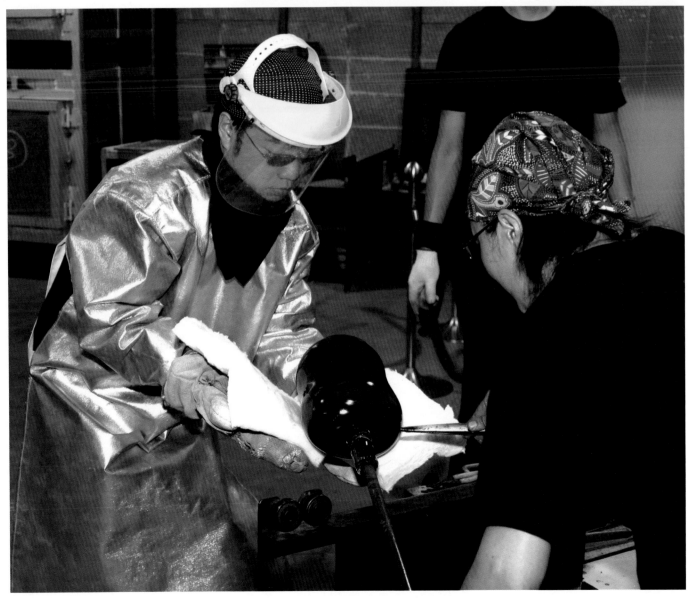

三‧玻璃文鎮

1.撈料 1：使用實心鐵管挖取第一次玻璃膏

2.木杓整形

3.沾色粉：將預先佈好的顏色沾滾在玻璃膏

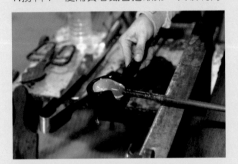

4.Glory hole 加熱：沾完顏色後，到加熱爐加熱，使色粉充分熔合。

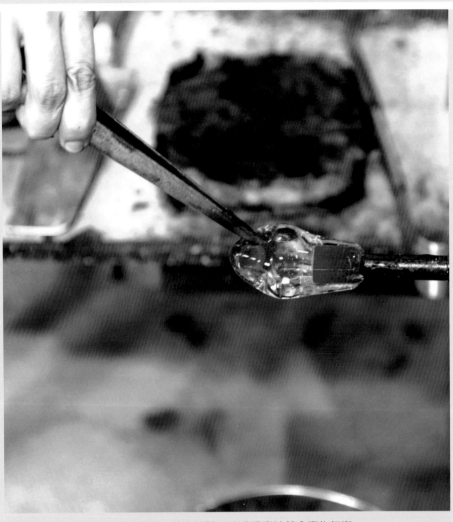

5.戳洞：用夾子在玻璃表面壓洞，使之凹陷，沾玻璃膏時就會產生氣泡。

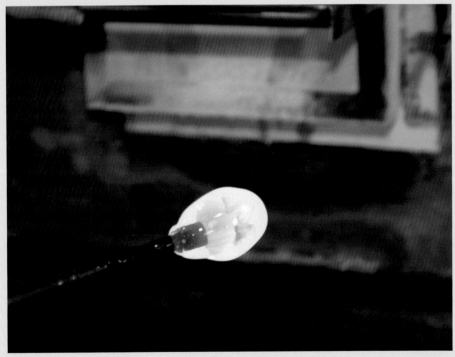

6.撈料 2：充分包覆玻璃膏

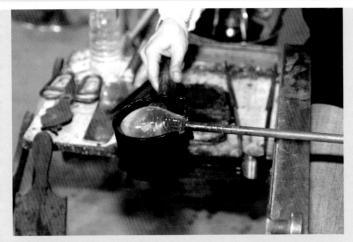

7.報紙或木杓整形

8.Glory hole 加熱

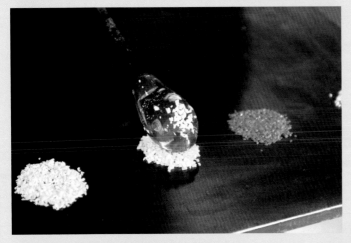

9.沾色粒：將預先佈好的色粒沾在玻璃膏上

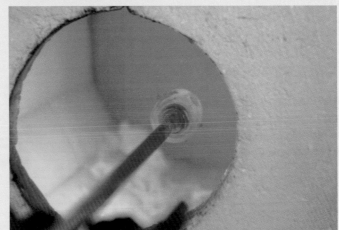

10.Glory hole 加熱

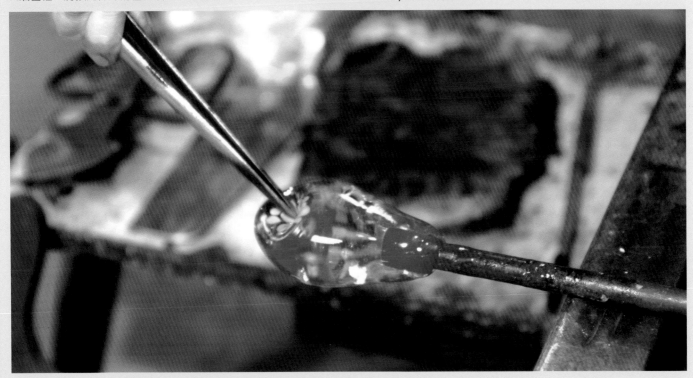

11.戳洞：用夾子在玻璃表面壓洞，使之凹陷，沾玻璃膏時就會產生氣泡。

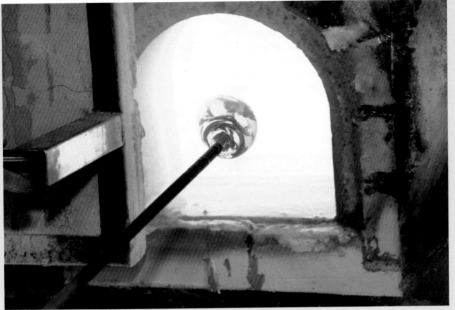

12.撈料3：將玻璃整個再包一層玻璃膏

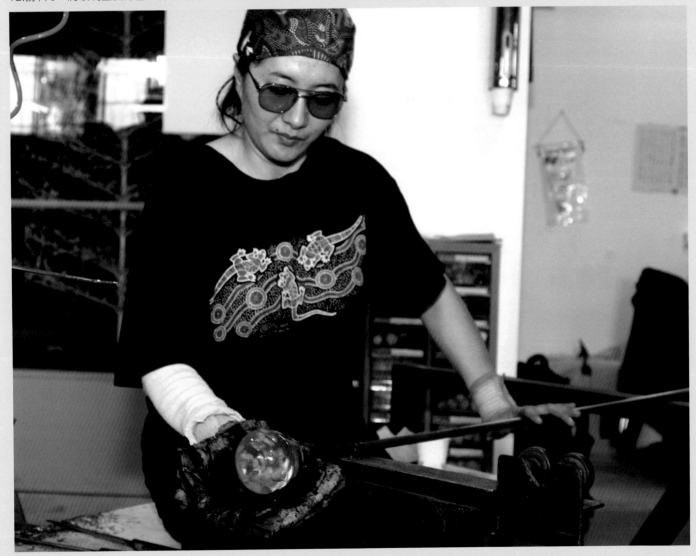

13.報紙整形／加熱

14.Glory hole 加熱

15.縮頸 Jack in

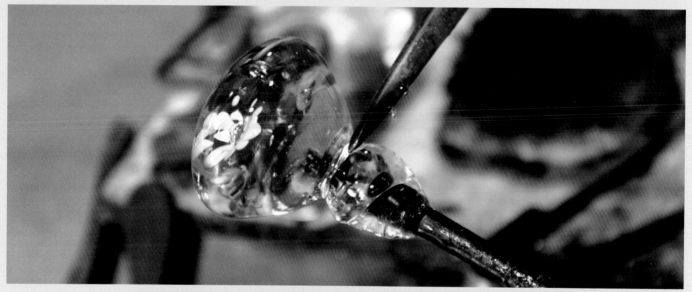

16.點水分離

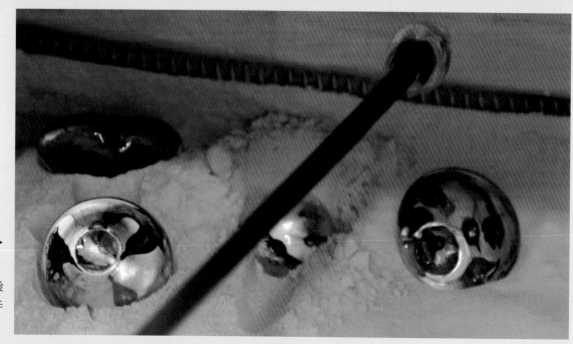

17.送入徐冷爐徐冷 →

18.文鎮完成：出爐後
研磨底部，使之不刮手
可站立，作品即完成。

四 · 玻璃瓶

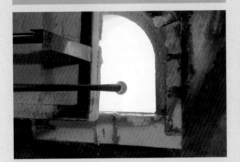

1.撈料 1

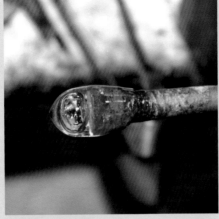

4.小泡

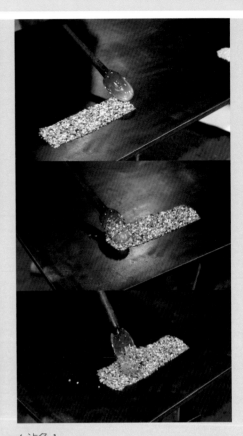

6.沾色 1

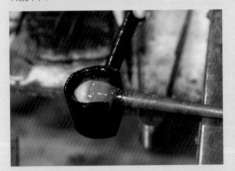

2.木杓整形 1

5.撈料 2

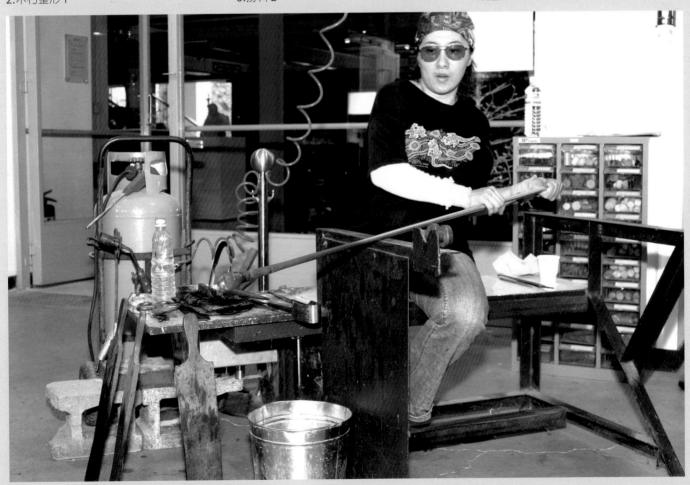

3.吹氣

7.沾色加熱 1

9.撈料 3

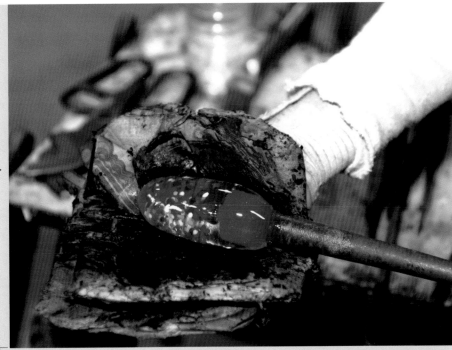

8.報紙整形 1

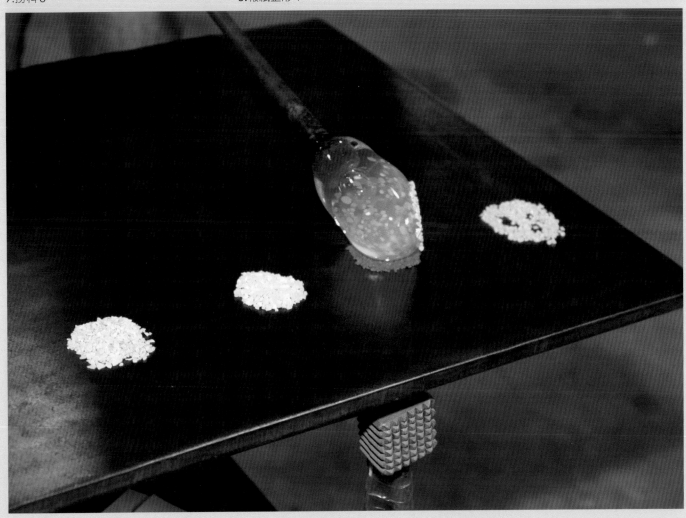

10.沾色 2

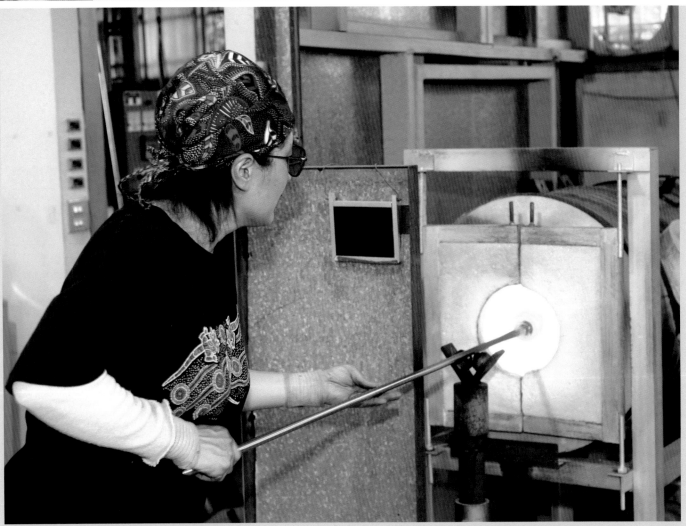

11.沾色加熱 2

12.報紙整形 2

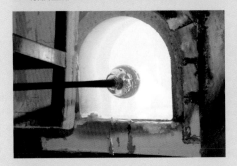

13.撈料 4

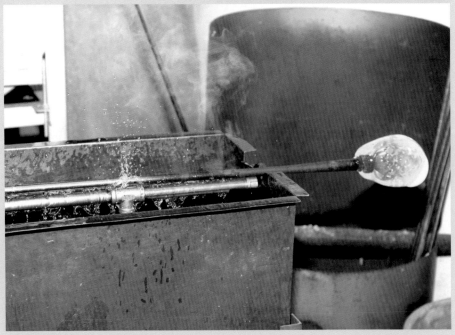

14.冷卻吹管

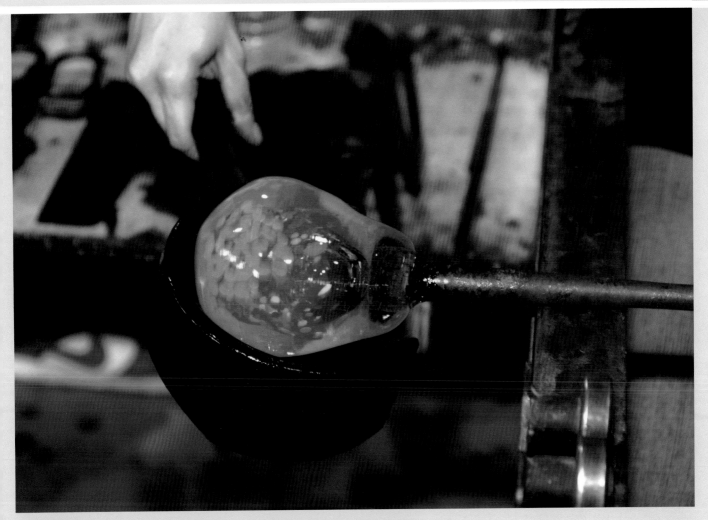

15.木杓整形 2

16.報紙整形 3

18.再加熱

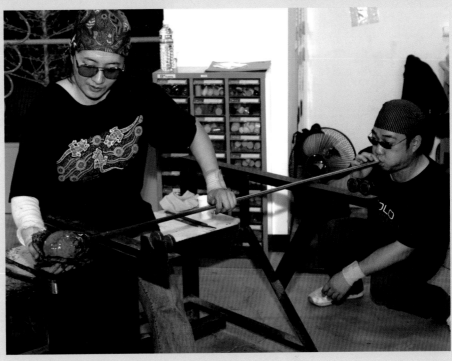

17.報紙整形助手吹氣 1

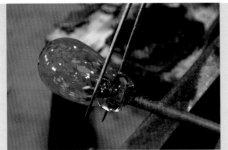

19.Jack in 1

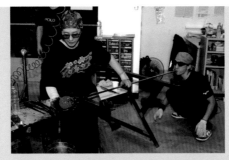

20.報紙整形助手吹氣 2

21.再加熱 2

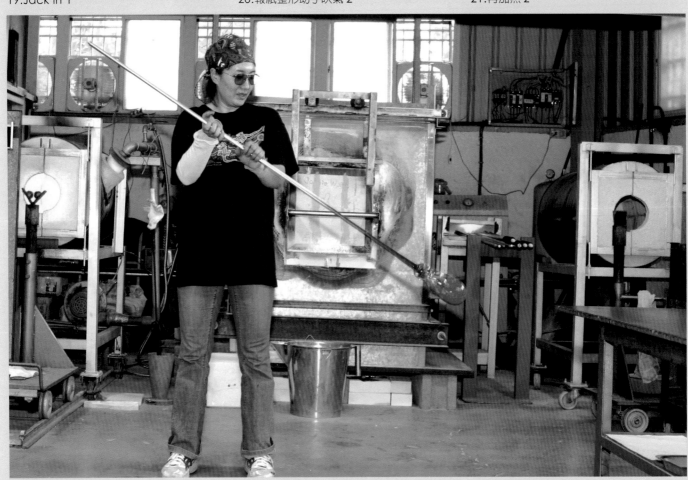

22.甩長作品 1

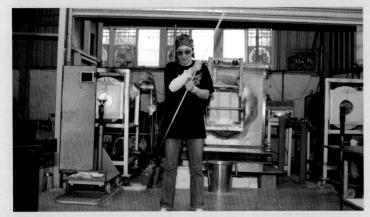

23.甩長作品 2

24.再加熱 3

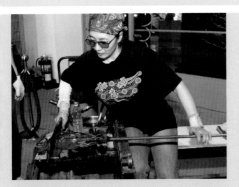
25.平底

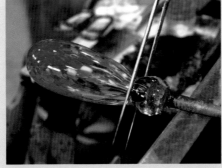
26.Jack in 2

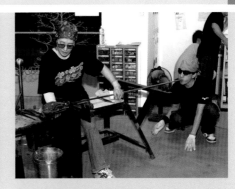
27.報紙整形助手吹氣 3

28.再加熱 4

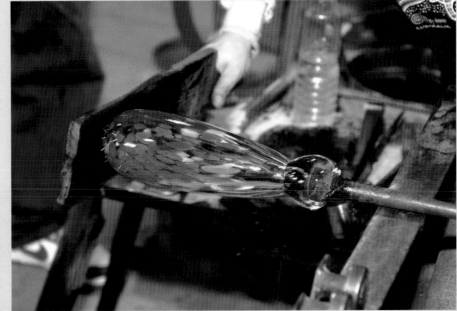
30.平底

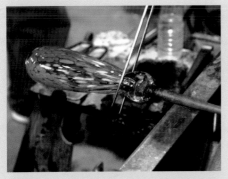
29.Jack in 3（再確定 Jack in 線清楚）

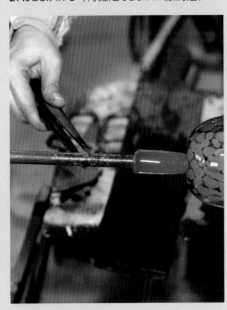
31.Punty 粘接

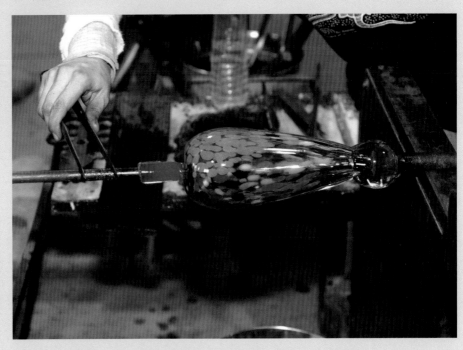
32.Punty 調整中心點：邊轉邊調整中心點，使用夾子將高的往低處下壓。

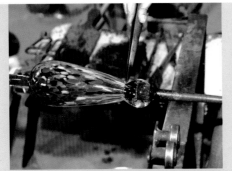

33.點水

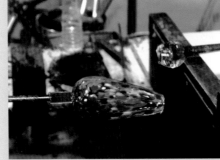

34.敲離

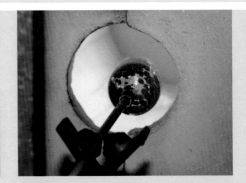

35.加熱瓶口 1

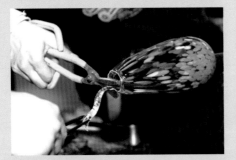

36.修剪瓶口

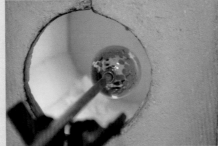

37.作品回溫加熱全部 1

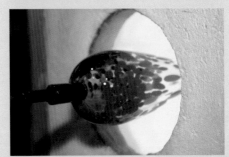

38.加熱瓶口 2

39.開口

41.報紙修口

40.開口＋木板平口

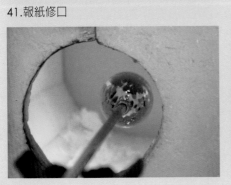

42.作品回溫加熱全部 2

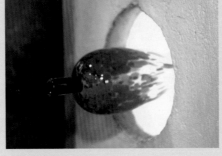

43.加熱瓶口 3

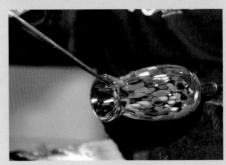

44.Jack 開口 2

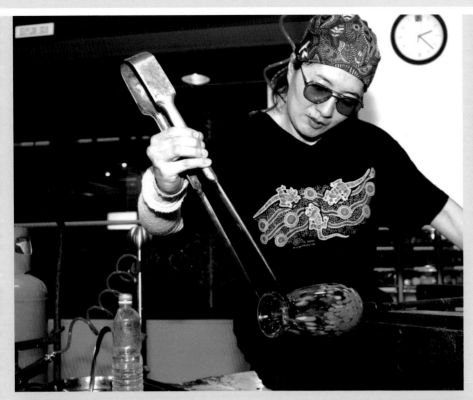

45.開口調整

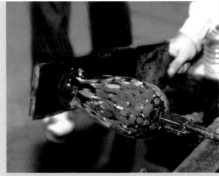

46.木板平口

48.徐冷：敲入徐冷爐徐冷

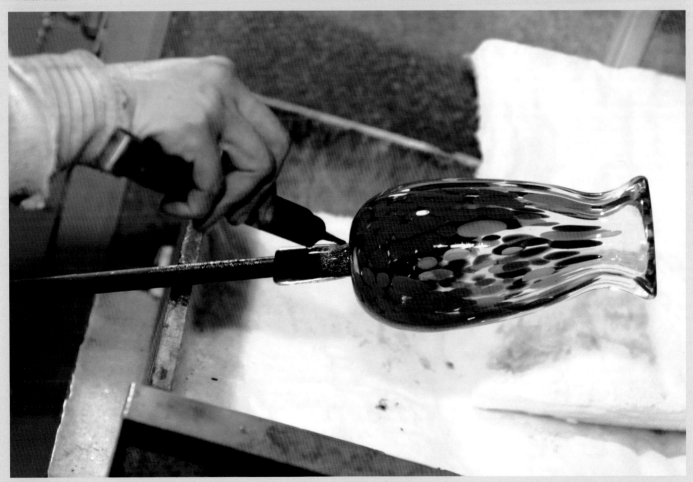

47.點水準備進爐徐冷

五・紅色玻璃缽

1.Marver punty 準備沾色塊

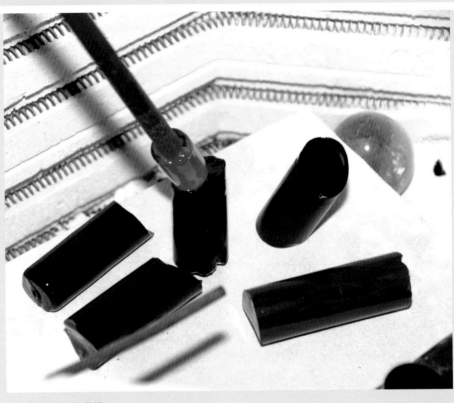

2.沾取預熱中的色塊

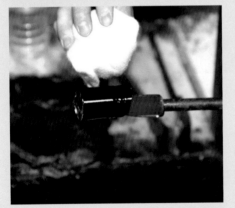

3.擦拭清理色塊

4. Glory hole 加熱色塊 1

5．冷卻管頭玻璃：因為色塊的溫度低而 punty 上的玻璃溫度高，將 punty 的玻璃冷卻一點，較好加熱色塊。

6.加熱色塊 2

7.Marver 色塊

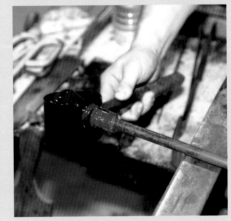

8.木杓整形色塊

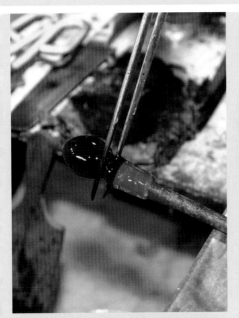

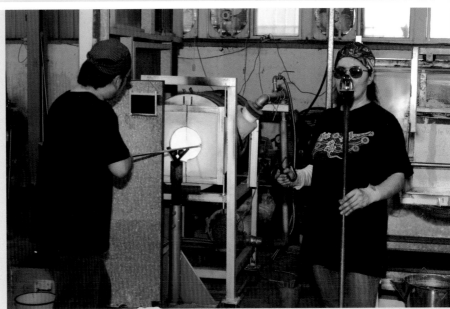

9.Jack in 色塊

10.加熱色塊準備包覆（須將色塊充分加熱至軟）

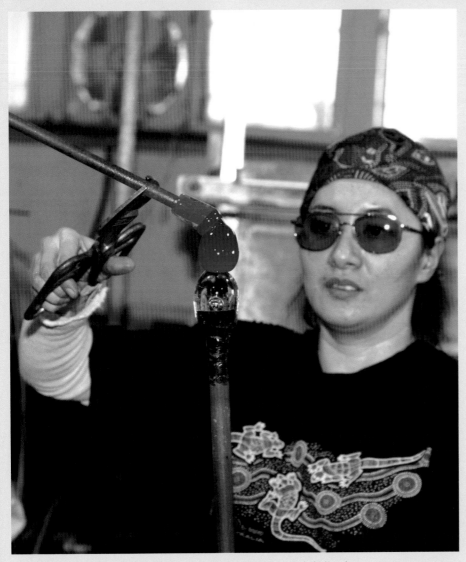

11.包覆色塊（將加熱至軟的色塊，滴粘剪接在預先吹好的小泡上。）

12.加熱包覆的色塊 1

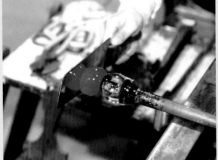
13.鐵板刀調整色塊 1

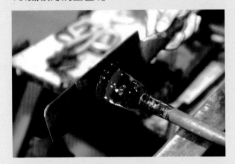
14.鐵板刀調整色塊 2

15.加熱包覆的色塊 2

16.Marver 推覆色塊 1-4

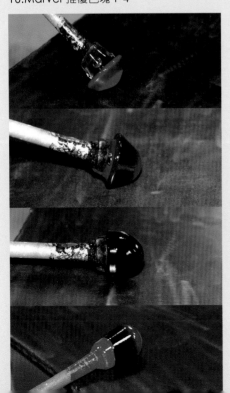

17.Marver 推覆色塊 5

18.加熱包覆好的色塊

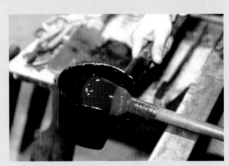
19.木杓整形包覆好的色塊

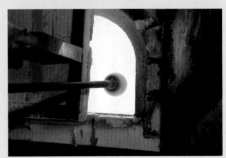
20.撈料 1

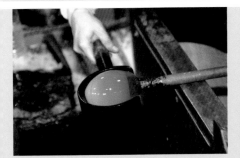
21.木杓整形 2

22.沾色粒

23.加熱燒熔色粒

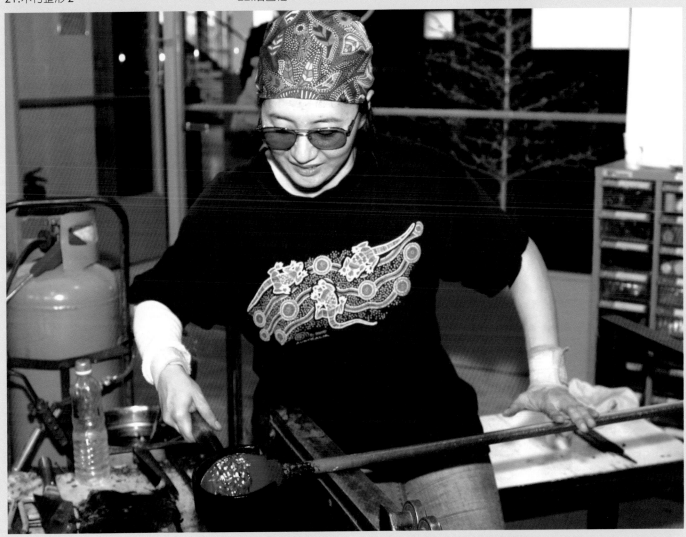
24.木杓整形 3

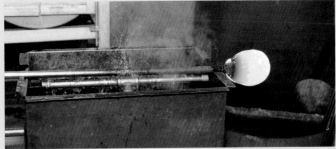
25.再撈料後冷卻吹管

26.木杓整形 4 →

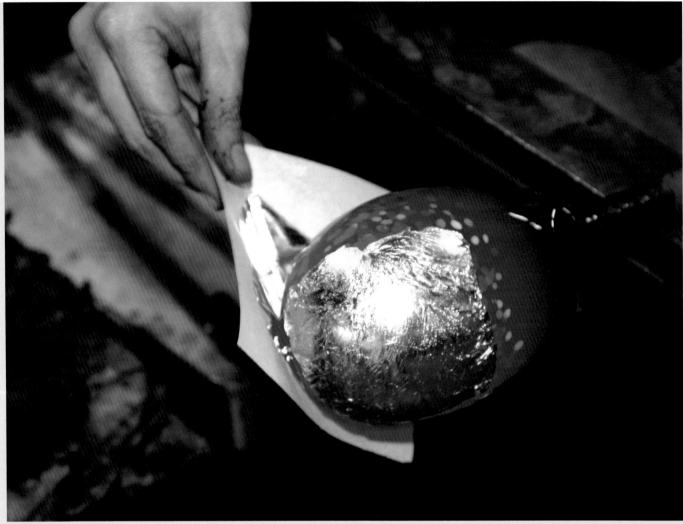

27.貼金箔

28.Marver 金箔

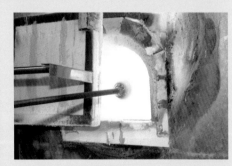

29.撈料 3

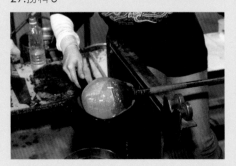

30.撈料後木杓整形

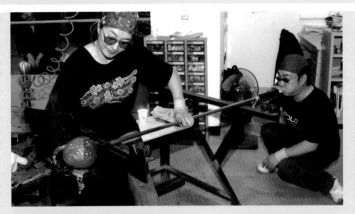

31.整形吹氣 1

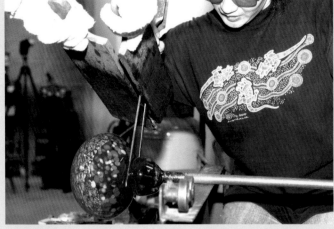

32.Jack in

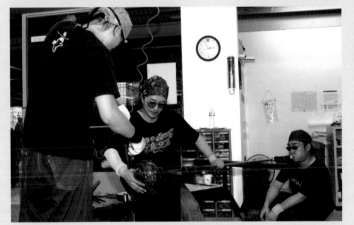

33.整形吹氣 2

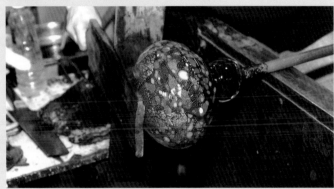

34.木板平底

35.Punty 製作（雕塑 punty）

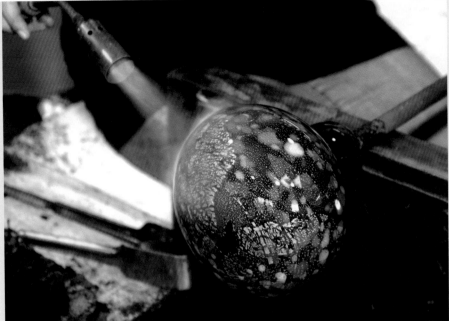

36.火槍加溫作品（也可回 Glory hole 稍加熱作品一下）

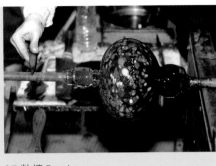

37.粘接 Punty

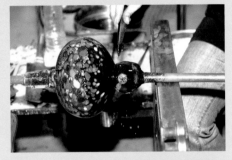

38.點水

39.分離

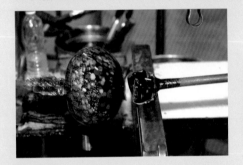

40.加熱瓶口

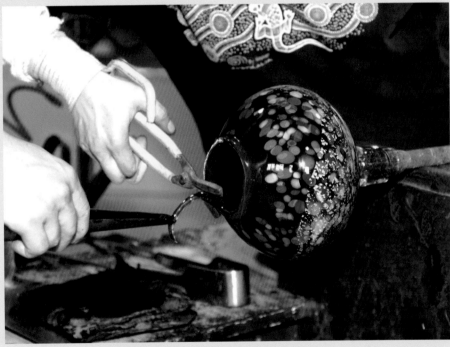

41.修剪瓶口

42.再加熱 1

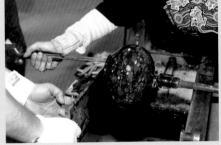

43.Jack 整形木板平口 1

44.報紙整形木板平口

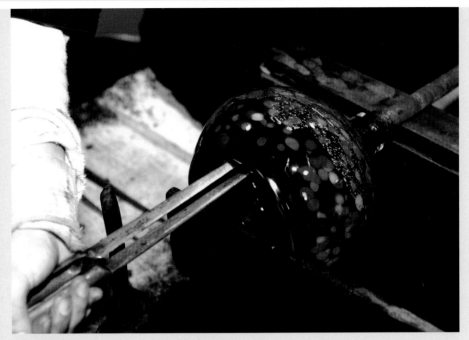

45.Jack 整形木板平口 2

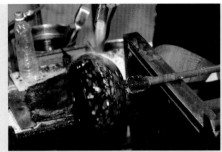

49.火槍均溫保溫作品

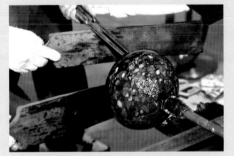

46.Jack 整形木板平口 3

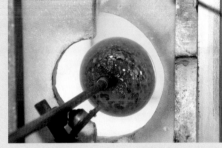

47.再加熱 2

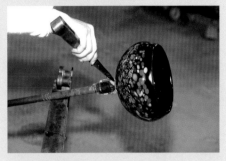

50.Punty 點水

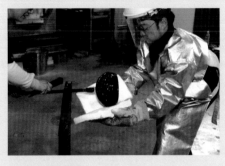

51.抱入徐冷爐

六‧吹製玻璃徐冷

　　吹好的玻璃一定要放進徐冷爐慢慢由徐冷點往下降溫，此降溫過程我們稱為徐冷。一般吹製是用鈉玻璃，其徐冷溫度約 450-500℃，小件作品徐冷 8 小時，大件作品或實心作品徐冷 24-48 小時或更久，依作品大小厚薄而不同。

　　徐冷到低於 100℃才可微開爐門，到達室溫時才可以拿出，會燙手時絕不可碰。徐冷出爐後隔天再進行冷作研磨，讓玻璃更穩定，也讓創作者有時間思考一下冷作研磨方式。

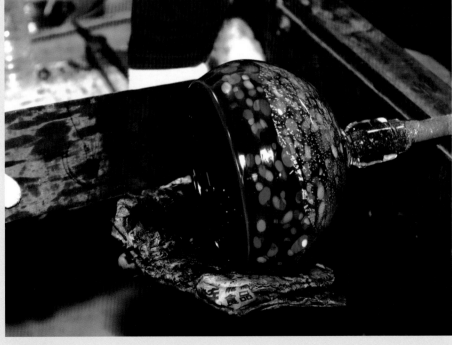

48.報紙整形瓶口

GLASS

揭開玻璃藝術的神祕面紗

第4章

玻璃鑄造篇

（Glass Casting）

　　玻璃鑄造法有很多種，有使用熱玻璃膏直接澆注成型，如砂模鑄造、鐵模鑄造。也有使用玻璃塊鑄造，也就是爐燒（Kiln Forming）技巧的方式，如土模鑄造與蠟模鑄造。其實鑄造的原理與其他媒材如銅很像，只不過換成玻璃，需要加上徐冷處理過程。

　　本書講解的玻璃鑄造技巧，為現在國際玻璃藝術家與國內外知名玻璃品牌琉園、琉璃工房的作業方式。基礎成型法：土模鑄造與可複製生產的脫蠟鑄造。這種爐燒玻璃鑄造一般使用含鉛玻璃熟料（註6），也就是所謂的水晶玻璃，不同廠商有不同含鉛量，有24％、33％或48％等，必須同一家才可混在一起燒結，有時同一家有些特殊色也不可混用，各家的玻璃徐冷溫度曲線也不一樣，購買前須問清楚。一般以餅塊狀、碗狀或棒狀來做銷售，也有粉狀或顆粒狀。

一‧土模鑄造法：開放模成型法

　　土模為很多玻璃藝術家創作的方式，單一快速，深具原創性，也是學生學習玻璃鑄造的入門技巧。基本流程為：創意→塑型→耐火石膏模→進爐燒結→冷作處理→簽名／作品完成

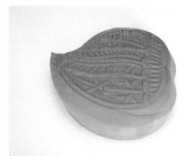

2.噴隔離劑：鉀肥皂（註7）

　　陶土與木結土建議塑型後噴上鉀肥皂，隔離土模與耐火石膏。噴薄薄2-3層即可，不可噴太多，否則有時與石膏接觸面會成粉狀。不噴也可，但石膏模上的土會沾粘較多。建議將鉀肥皂稀釋後噴，第一層乾了再噴第二層，有積水處用衛生紙搓尖，吸一下。

1.土模原型

　　原型可使用陶土、木結土、油土或任何軟性材質，土模為一次模，灌製石膏後需將土由作品底部挖出，所以塑型時須注意其造型是否可將土挖出。基本上實心開放模，下大上小金字塔狀，煙灰缸等半容器類都沒問題。

3.圍模

　　可用陶土或紙板、塑膠板、鋁板等，使用陶土圍模較方便且可隨形曲折，石膏模可達較均厚，省石膏且作品受熱較均勻，無論是哪一種圍模材質，都建議使用膠帶加強壁面，以免灌製耐火石膏時因壓力大而爆模，耐火石膏比一般石膏更容易爆模。

　　石膏模的厚度，作品若小於10cm，厚度約1cm即可，大件作品需厚一點，甚至需用陶瓷纖維布或鋼網加強石膏壁的強度。

註6. 生料是指玻璃基本原料的粉料如細砂、長石、石灰與碳酸鉀等的混合料，須燒結1300℃以上才可燒成玻璃膏；而熟料是指已燒結成玻璃塊可以直接使用或再熔使用。

註7. 若是用油性土如油土塑模，則不需噴鉀肥皂隔離，因其為油性材料可直接隔離耐火石膏。

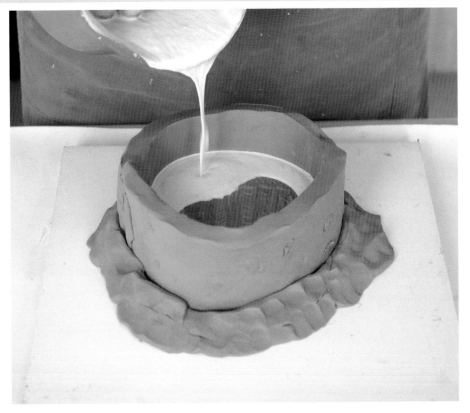

4.灌製耐火石膏

　　耐火石膏與水的重量比例是 2.5:1，調製耐火石膏方式，將石膏一層一層快速灑入水中，待其完全沒入水中，靜置一下下，再攪動石膏，一邊攪動一邊將硬塊捏掉，需充分攪動，後將耐火石膏由邊緣慢慢快速倒入模內。灌好石膏時請輕微震動作品底板，以消除氣泡。若有抽真空的設備時，只要將灌好的石膏模馬上送入真空機中抽真空，快速又可完全消泡。

　　石膏硬化需 20 分鐘至 1 個小時，夏天比冬天快些。

　　耐火石膏調過稀，強度會不夠，建議至少 2.2：1 以上，3：1 以下，耐火石膏重於水。

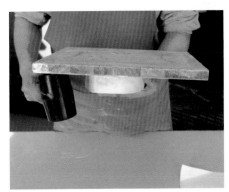

5.拆模

　　將圍模拿掉，手握石膏模將底板朝上，使用拳頭或榔頭均勻輕敲，由下往上敲動底板，即可將石膏模與底板分開。

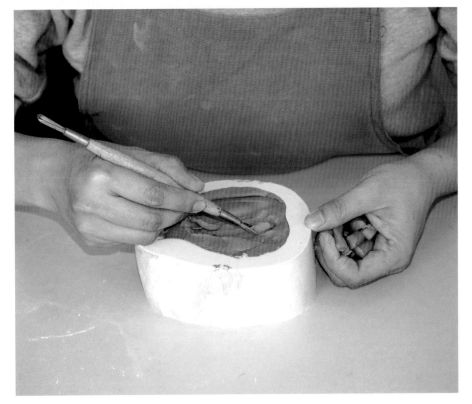

6.挖土

　　將作品原型挖出，可使用陶瓷用的弧形修胚刀從中間向下面與旁邊將土挖出，下手不可過重，以免挖傷石膏模。可將土挖剩下一層表皮，後將陶土捲領拉起來，快速又不會傷到石膏表面。

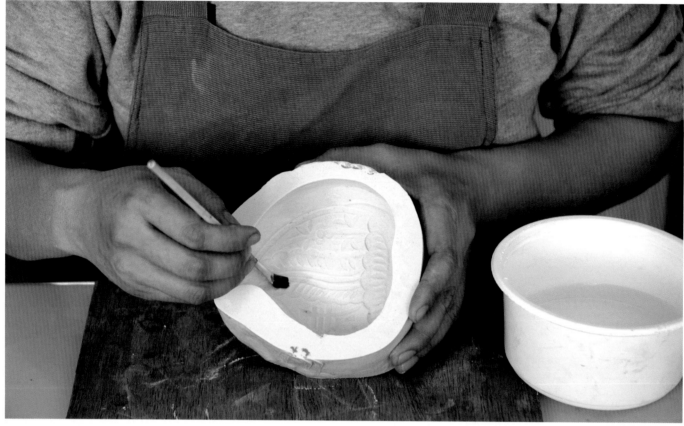

7.清洗模子

若石膏模表面有殘留一些陶土,可用濕海綿或軟筆刷沾水清洗模子,切勿太用力清洗過度,否則會將耐火石膏顆粒洗出來,這樣燒結時玻璃表面較易粘耐火石膏粒。

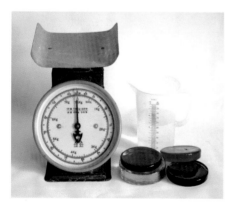

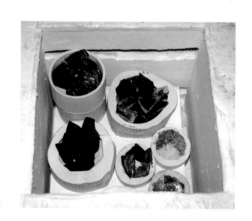

8.秤水配玻璃料

水的比重為1,準備一些乾淨的水,可使用精密量杯或磅秤,將水倒入石膏模中,至其頂端,再快速將水倒掉,將原來的水重扣掉剩下的水重或體積,乘以三倍即得所需玻璃的重量,這裡使用的水晶玻璃為鉛含量24%,不同的鉛含量其比重也不同。遇到不同鉛含量的玻璃,若不知其比重,可用水體積法來求得。

9.置料

將顏色依照自己要的方式或位置放好,玻璃只會就地軟化,並不會左移動,故可依照自己要的配色位置去擺放。若玻璃有上下堆疊,較重的顏色會較快流到底部。玻璃料一定要置放如金字塔狀,上小下大,不然玻璃軟化時會流到模外。

10.進爐燒結

一般小件作品需至少2-4天的燒結時間,作品愈大所需時間愈多,大又厚的作品有時需2個月以上的徐冷時間。玻璃是一種液態固體,當其由液態凝結到固態時,需要內外均溫,否則作品會裂掉,因此徐冷(慢慢降溫的過程)很重要,也是玻璃燒結時成敗的關鍵。石膏模可以相互靠在一起擺放。

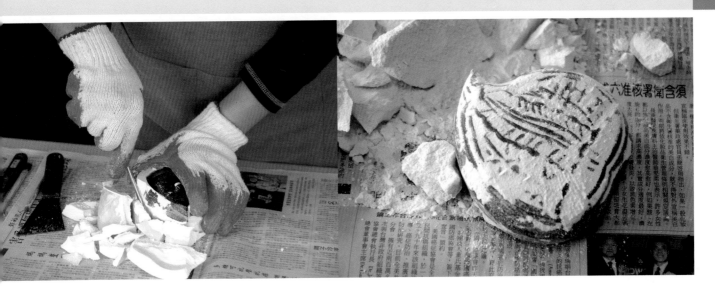

11.出爐拆模

耐火石膏經高溫燒結後，已非常脆弱，可使用一字起子或木片或刮刀將石膏拆除，如果作品有很多細節，拆模時要小心勿過度用力，勿刮傷表面，接近表面時可用塑膠類或木製刮刀清理，較不會刮傷作品表面。請勿拿榔頭敲擊作品。

12.刷洗作品

可用洗衣刷、牙刷刷洗作品表面，或布擦洗作品。較難清理時，可先泡水一陣子待石膏軟化後，刷洗較容易。

13.冷作處理

冷作處理是磨平入料口與修整玻璃表面的疙瘩，步驟繁瑣馬虎不得，否則就必須重來。所有步驟都需加水，但噴砂時除外。冷作是另一繁瑣過程，請見鑄造作品冷作研磨篇。

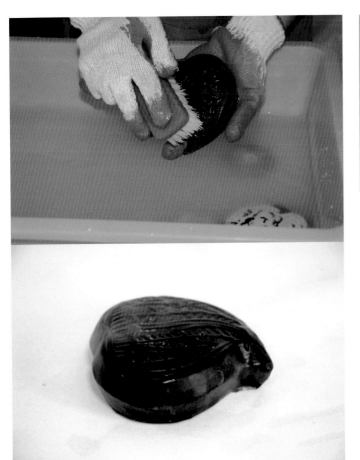

二・脫蠟鑄造法：精細立體模成型法與量化生產

脫蠟鑄造法是一個古老的方式，中國古代鑄銅就是利用脫蠟鑄造法。現今鑄銅還是用脫蠟鑄造法，金工也用蠟雕成型，進行翻模鑄造生產。所以如果說起脫蠟鑄造，我們的歷史比外國長。脫蠟鑄造可翻製細緻模子，毛髮都可翻製出來，也是精緻藝術品量產的方式。

脫蠟法顧名思義是將模子內的蠟脫掉，可用熱蒸氣將蠟蒸出來，因蠟的熔點比水蒸氣低。脫蠟鑄造法可細分為單一蠟模和複製蠟模生產法，單一蠟模可直接刻蠟成型，而複製生產則須翻製矽膠模來複製生產蠟模，以達量產化，也是現在華人地區最流行的琉璃脫蠟鑄造（註8）。

> 註8. 蠟可以回收使用，但煮久多次回收後，其顏色會變褐色。耐火石膏回收使用有很多問題，通常一個作品需要一個耐火石膏模。

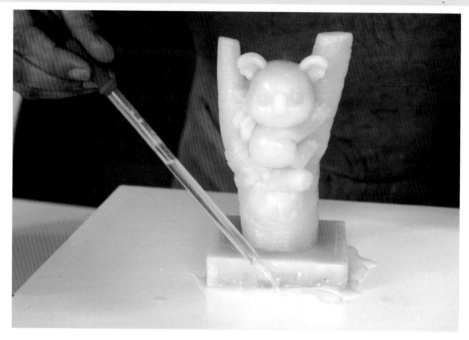

三・蠟模鑄造法：刻蠟成形法

其鑄造基本原理是與土模鑄造一樣，只是將土模換成蠟模，造型可以更自由。不同的是土模法是將土挖出來，而蠟模是用水蒸氣將蠟蒸出來，可製作複雜精細的作品，石膏模表面光滑細緻。蠟的比重較水輕，故灌耐火石膏時需將蠟模使用熱蠟液粘在模板上，不然灌耐火石膏時，作品會浮上來。

基本蠟模順序：

雕刻蠟模→封底→圍模→灌耐火石膏→脫蠟→配料→燒結→冷作處理→作品完成

2.蠟模封底

因蠟比重較水輕，故須用玻璃滴管熱蠟液粘底，否則灌耐火石膏時作品會浮起來。

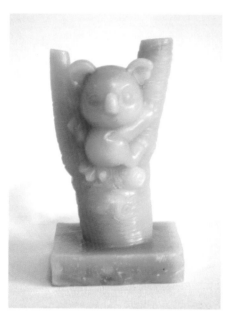

1.蠟模 （註9）

蠟模雕刻使用一般刻蠟或木刻工具即可，可準備酒精燈與吹風機幫忙，表面可用布沾去漬油磨光滑。

3.圍模

可用鋁板或壓克力片圍模，粘合處最好有1cm以上重疊較牢固，使用較粘寬板膠帶粘合無空隙，並在四周繞粘幾圈膠帶固定。使用熱蠟液封底，石膏約1cm厚即可，淹過頂部2cm。

註9. 為國立台灣藝術大學在職進修班學生林佩萍作品

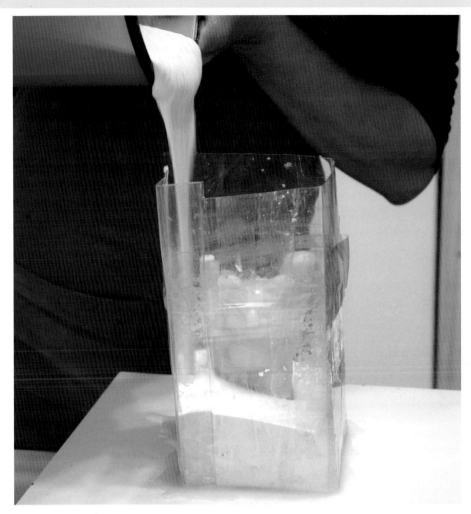

4.灌耐火石膏

6.石膏模＋蠟模

7.脫蠟

8.脫蠟後：耐火石膏模

5.分離模板與石膏板

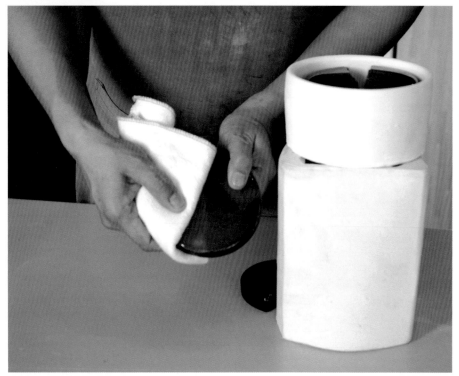

10.置料

9.配料：擦拭玻璃

11.燒結出爐

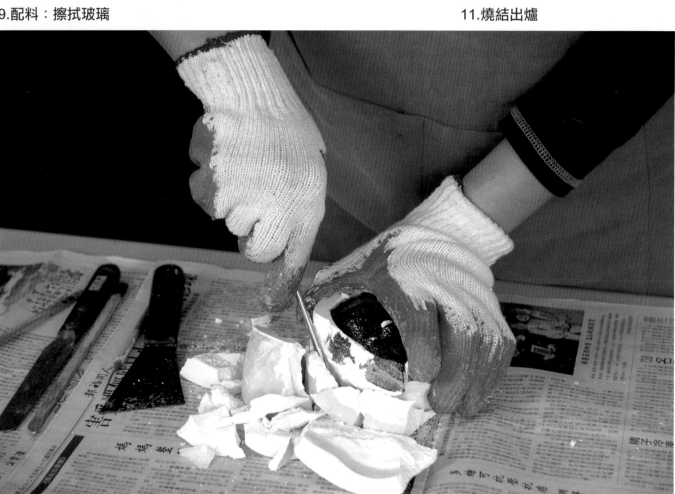

12.拆模

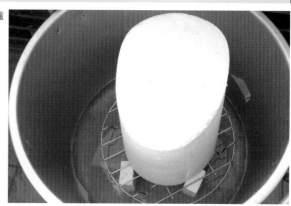
簡易型脫蠟爐

四‧脫蠟注意細節

　　脫蠟水滾後約需 30 分鐘，因作品大小而調整時間長短，最好勿脫超過 2 小時。脫蠟可以買專業設備或訂做，但亦可用蒸籠或大鍋子代替，蠟蒸出來冷卻後，水與蠟會分離，蠟在上水在下，可輕易將蠟回收清洗再使用。

　　在其他金屬工藝中，如果蠟模不大，也可將作品模子放入窯中，升溫將蠟熔出（須於模子下置一鐵盤承接蠟液）或燒掉，但不建議如此做，因稍有不慎會引起火災！

專業脫蠟爐

五‧翻製矽膠模：
　　脫蠟鑄造生產

　　矽膠模脫蠟生產，為複製生產作品的方式，也是琉園與琉璃工房的生產方式。更是現在華人地區所謂的「琉璃」生產的熱門行業，引起世界注目，成為華人玻璃的特色，但其發展只不過短短十幾年。以下就其方式分篇逐步講解其製作過程。

玻璃脫蠟鑄造生產過程：

草圖→雕塑原型→噴矽膠隔離劑→塗抹矽膠三至四層→翻製原型石膏分片護模→取出土模原型→合模→灌製蠟模→修整蠟模→封底→圍模→灌製耐火石膏→脫蠟→氣槍吹淨檢查耐火石膏模→秤水得玻璃重→配料→進爐燒結→出爐→拆模→冷作研磨（切底→細修→粗磨→導角→噴砂→酸洗→細磨→拋光）→簽名作品完成

六‧開放矽膠模

矽膠分很多等級，應挑等級較好的乳白色矽膠，其彈性較好且密實。矽膠模可直接灌製或用多層塗抹方式，直接灌製的模子必須是開放模，使用的矽膠量較多，但節省時間。多層塗抹則適用於較複雜的模子，需一層一層塗抹上去，較費時。

開放矽膠模適用於造型簡單且開放的原型，將矽膠依比例加入硬化劑，一般是 1.5

1.木結土原型 (註10)

2.矽膠模

— 3%，充分攪拌後，慢慢由頂點淋上去，並注意有無氣泡，不要一次全倒入，差不多有一個厚度後，用筆輕輕刷一刷，以確定其表面沒有氣泡，再將其餘倒入。若有真空機則可一次倒滿，後抽真空。矽膠模約 1-2cm 厚即可，灌蠟時作品不會變型即可。

開放矽膠模步驟：

作品原型→噴矽膠隔離劑→圍模→塗第一層矽膠→確定表面都無氣泡→倒入全部矽膠→矽膠模→灌蠟→蠟模

七‧分片矽膠模

先調配一部分矽膠，如果要增加第一層的矽膠流動性，可加入 10-20% 的矽膠油，較好塗抹上去。但建議詢問購買矽膠的化工行其正確使用比例。塗抹第一層時，使用筆刷慢慢一層一層塗抹上去，確定每個細節與倒勾處都有塗抹到，且沒有氣泡。第一層是關鍵，所以要非常注意有無氣泡。若有氣槍可稍微輕輕噴一下表面，來確定其完全沒有氣泡。矽膠會不斷往下流，故可每隔 5-10 分鐘再將流到底部的矽膠淋抹在頂端。第一層矽膠硬化後或其已不再流動時，就可再調配第二份矽膠，直到每個細節均勻塗抹，約 2-5mm 厚。要特別注意其頂點的矽膠夠不夠厚。矽膠完全乾需約 4 小時以上，有時需隔天的時間。所以翻製矽膠模急不得。

待矽膠模完成後，不可將原型馬上取

← 3.蠟模

註10. 為國立台灣藝術大學學分班學生戴秋梅作品
註11. 為國立台灣藝術大學學分班學生鍾月鳳作品

■■ 48 ■■

出，需連原型與矽膠模灌製一個二片以上的分片原型石膏模。因矽膠模是軟模，無支撐力，需借原型石膏來支撐。分片原型石膏翻好後，即可用手術刀或較銳利美工刀以鋸尺狀割開矽膠模，將原型取出。最好不要割到最底部，否則矽膠模灌蠟時易流出。

分片矽膠模基本流程：

作品原型→噴矽膠隔離劑→塗抹矽膠 3-4 層
→翻製原型石膏分片護模→取出土模原型→
合模→灌製蠟模

八·翻製分片矽膠模

2.噴 Silicon 矽膠隔離劑

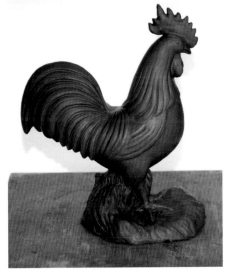
1.原型：雞 (註 11)

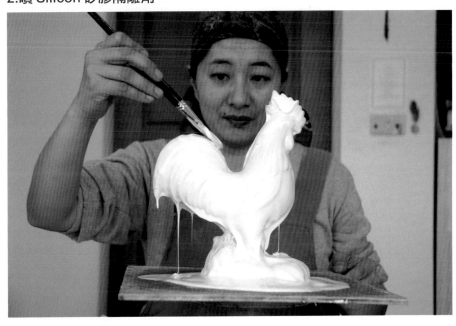
3.塗 Silicon 矽膠

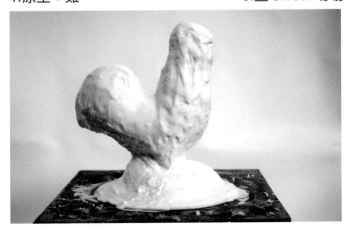
4.Silicon 矽膠模

5.原型石膏分片：將土牆堆在 2 分線處

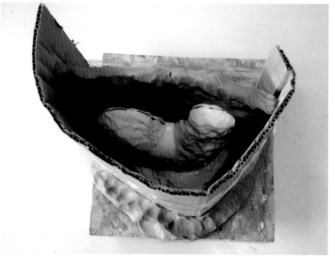

6.原型石膏分片：圍模

7.原型石膏分片：

鉀肥皂或凡士林隔離第一片石膏模，並挖2-3個凹點，以利合模用。

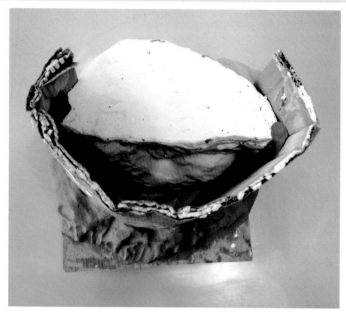

8.原型石膏分片：圍模準備灌第 2 片模

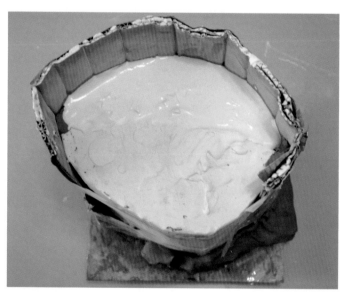

9.原型石膏分片：灌第 2 片模

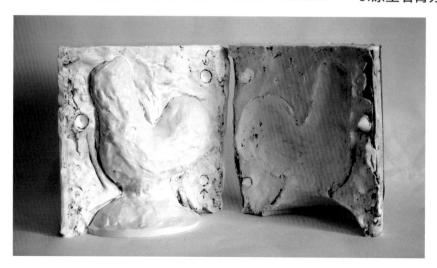

10.原型石膏分片模完成

11.割開 Silicon 矽膠模

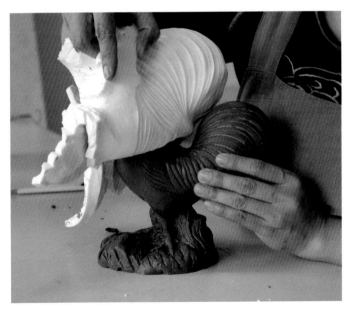

12.取出原型

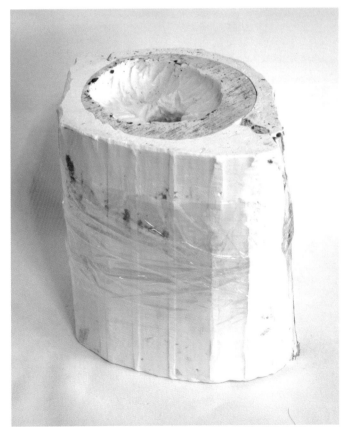

13.合模：合模好後用膠帶或彈性皮帶固定

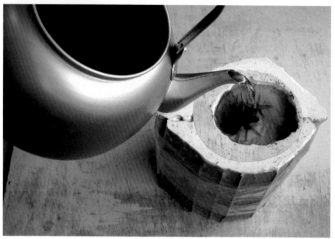

14.灌蠟

16.挖空蠟模：

因蠟會熱脹冷縮，故等蠟乾到一定厚度後，挖空底部減少收縮變形。

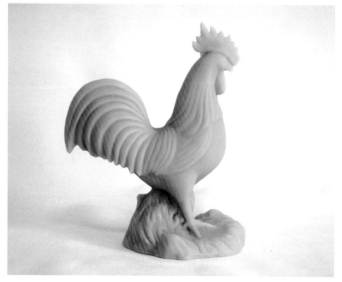

17.蠟模

15.灌蠟消泡：

灌蠟後可用抽真空機將氣泡抽出，或輕敲模子以利氣泡浮出來。

九．修整蠟模

1.修蠟與修蠟工具：

可用刮刀或修胚刀將分模線修除，後用砂紙磨平，最後用絹布將表面拋亮，有時可用去漬油幫忙拋亮，去漬油為揮發性有害液體，使用時請戴口罩。小凹洞可用紅色修補蠟補平，大凹陷或凹洞可熔一些蠟液粘補。可準備酒精燈輔助。

2.接氣線：

作品較複雜有倒勾時，一定要接氣線（地線），不然蠟會脫不乾淨，玻璃有時會流不進去或產生大氣泡。

十・入料口

作品若非開放模，則須一個置放玻璃料的漏斗，入料口可用瓦盆、耐火石膏或陶土製作，傳統方式是使用素燒過的瓦盆，但也可直接灌製耐火石膏漏斗，以下分別介紹其使用方法。

1.瓦盆

買素燒過的瓦盆，清洗乾淨，水洞處最好導角一下，以免玻璃流下時帶下瓦盆屑。使用時需使用硼板條塗隔離劑墊高瓦盆，以免沾粘，造成玻璃因陶與玻璃的膨脹係數不同而拉裂開。

a.清洗瓦盆與中間孔洞導角

b.硼柱塗隔離劑：可使用耐火石膏當隔離劑

c.瓦盆置料

d.燒結後瓦盆狀況

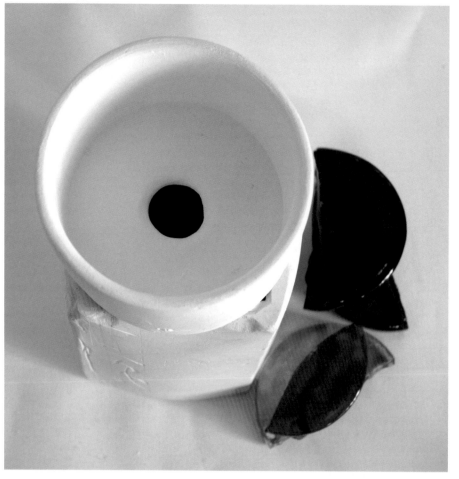

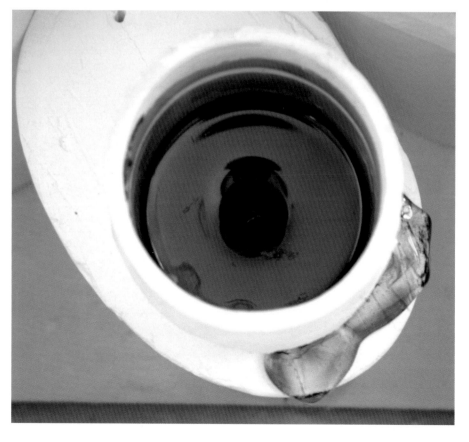

2.耐火石膏入料口

用 silicon 矽膠模灌製耐火石膏入料口，
很適用於中小件作品，且沒有瓦盆沾粘的問
題。若作品為開放模，並不需入料口漏斗，
可直接將作品底部加厚，來增加放玻璃料的
空間即可。若作品為一片大平面，則不需增
加太多厚度，0.5-1cm 即可，不增加也可，
如果出來後希望作品底部抛光則需增加厚
度，因為研磨時會損失一些玻璃。作品為大
平面時擺放玻璃料需要擺的很平均，細節尖
端都需要擺玻璃料，因為玻璃料只會就地攤
平，不會左右流動。

3.陶土牆入料口

陶土牆基本原理與瓦盆入料口一樣，但
較彈性。如果沒有合適的入料口，可使用陶
土在石膏模上直接圍牆圈住玻璃料，但陶土
須不含氣泡，接粘時也要注意是否充分接
粘。土牆須完全乾燥，小件作品可以緩慢升
溫，慢慢烘乾陶土，否則有可能會炸裂，反
而影響到其他作品。大件作品建議陶土牆充
分乾燥後或是先素燒過再進爐燒結。

十一‧鑄造玻璃爐內燒結狀況

1.室溫進爐

2.640℃時玻璃狀態：玻璃邊緣銳角變鈍角

3.760℃時玻璃狀態：玻璃已軟化

4.850℃時玻璃狀態：玻璃完全軟化熔入模內

5.燒結後室溫爐中

十二·
400°C前微開爐門縫透水氣

　　400°C前須開爐門以透水氣。耐火石膏燒結過程中會產生惡臭（二氧化硫氣體），對人體不好，建議爐子最好放在通風良好處，並加抽風扇將毒氣排出。若是大量生產時，工廠盡量設在工業區。

1.開窺孔洞

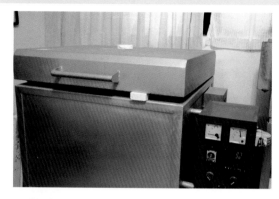

2.微開門縫

十三·蠟的種類

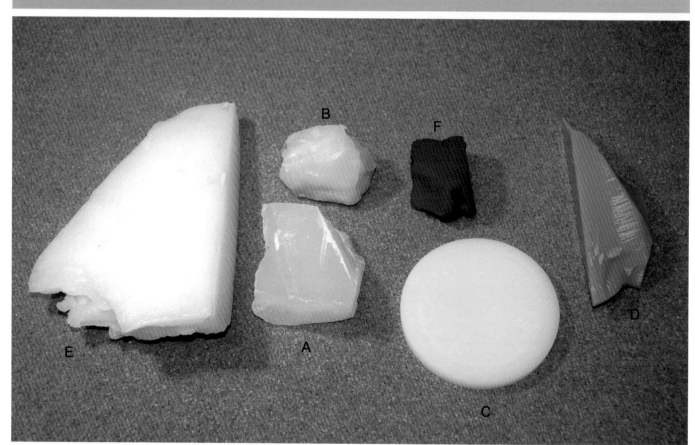

A.白　蠟：也稱石臘，為一般白蠟燭的蠟，較無黏性，易鬆碎，便宜。

B.黃　蠟：一種黃色黏性好而軟的蠟

C.蜜　蠟：天然蠟，比黃蠟硬一點，為化妝品用蠟。

D.綠　蠟：珠寶用蠟，硬度很硬，適合珠寶金工刻蠟原型，貴。

E.軟塑蠟：質軟可使用手捏來成型，貴。

F.修補蠟：質軟色紅，很貴，較難脫蠟，使用於縫隙小洞填補用，作齒模的使用此蠟修模。

調配蠟

　　每種蠟的特性不一樣，可依自己的需求調配合適的蠟，以下兩種是筆者常用的蠟。所有的蠟都可回收再使用，但燒煮多次後，蠟會變的硬脆無黏性，可加入一些新蠟一起煮用。

1.白蠟＋黃蠟：合適直接刻蠟成型，因其軟硬適中，不易變形。

2.白蠟＋綠蠟：用於專業脫蠟生產，較硬好修模。

第5章

玻璃熔合烤彎篇

　　熔合烤彎的彩色玻璃與一般鑲嵌彩色玻璃不一樣，鑲嵌玻璃是重顏色對否，並不考慮其是否可燒熔在一起。烤彎熔合玻璃的膨脹系數必須是一樣，故其玻璃較鑲嵌玻璃貴。其玻璃形狀有片狀、棒狀、粒狀、粉狀與特殊質感等。可依照個人需要搭配使用。

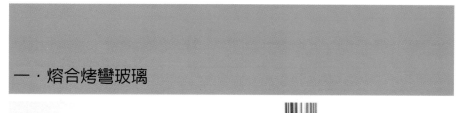

一‧熔合烤彎玻璃

左：玻璃板　　中：玻璃線　　右：玻璃粒／玻璃粉

二‧切割玻璃的工具

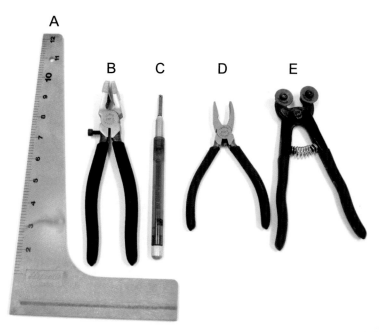

A：切割玻璃專用尺　　B：速剪鉗　　C：鑽石切刀　　D：剝邊鉗　　E：馬賽克剪

三‧玻璃修磨機器

A.玻璃磨邊機

修圓導角玻璃邊緣用，切割玻璃出現小凸出或利邊修磨用。

B.異形切割機—鑽石線鋸機：切割曲線玻璃或不規則形玻璃

A

B

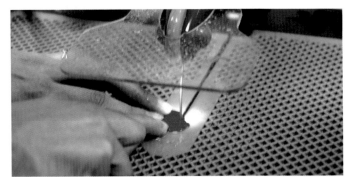

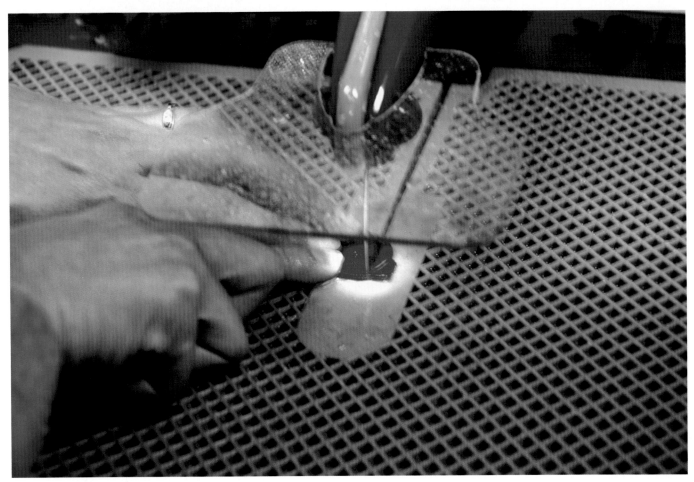

四 · 如何切割玻璃

A.畫線： 可用玻璃專用記號筆或油性筆劃線，之後可用衛生紙或抹布即可擦除。油性筆遇水也會脫落。

B.用筆： 握筆盡量垂直微斜用力確實，用前請確定筆內有切割油。切割油可讓鑽石筆使用長久且有助於玻璃剝離。

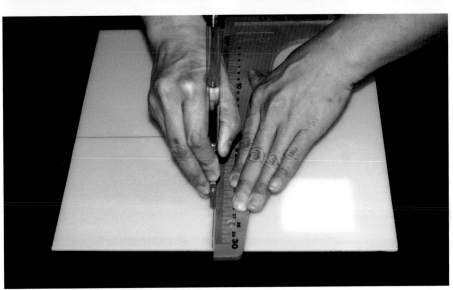

C.下切筆法： 因為鑽石刀圓頭離邊緣約1-2mm 故切割尺須離線約 1-2mm

D.剝離： 拿速剪鉗含住玻璃板約 0.5-1cm，有螺絲那面朝上，一壓，玻璃即分離。若切的不是很確實或是你沒有把握，可拿鑽石切割筆頭的螺絲蓋頭，輕敲切割線的正下面，可幫助兩片玻璃的分離，結實的敲整條線，看到玻璃出現裂痕即可。

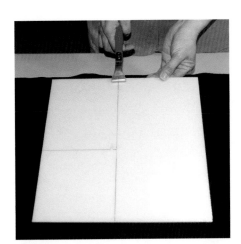

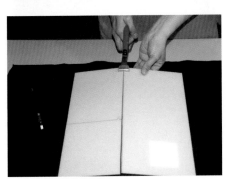

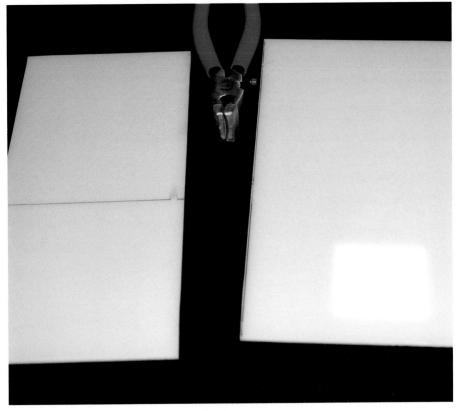

五‧玻璃方盤與飾品熔合

準備玻璃

1.修磨玻璃／擦拭玻璃

2.擺放／固定玻璃：

可用水溶性膠即可，如白膠調稀或膠水，點粘即可，不要用太多膠，否則會留下水漬痕。也可使用快乾膠（三秒膠），但要小心黏手。固定前玻璃請擦拭乾淨。

3.預留洞口：

耐火棉或鐵棒沾隔離劑，也可燒結後再鑽洞。

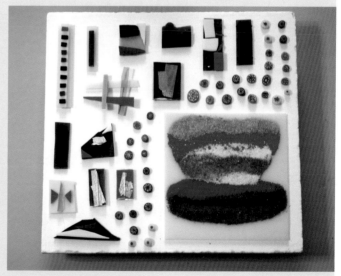

4.塗隔離劑：

在硼板上塗隔離劑（氧化鋁加高嶺土 1：1），否則玻璃會粘在硼板上。也可用耐火紙來替代隔離劑。耐火紙台灣無生產需進口或跟專業廠商購買。耐火紙較不會與玻璃粘合，清除較易，但吸入對呼吸道不好。自製隔離劑較便宜，沾粘玻璃較緊，需用力刷洗或用水砂紙磨。

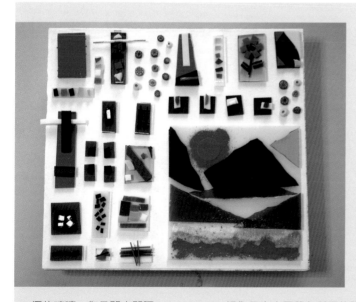

5.擺放玻璃，作品間之間隔 0.8-1.5cm，視作品大小厚薄有所調整間隔。

玻璃進爐熔合燒結

1.進爐

2.600度

3.660度

4.720度

5.760度

6.780度

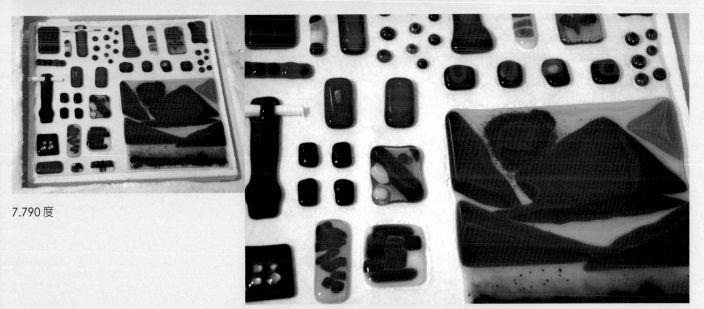

7.790度

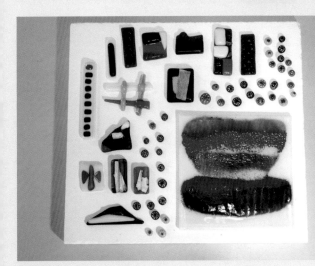

8.出爐

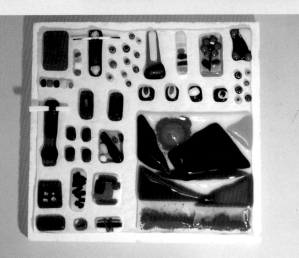

玻璃出爐冷作處理

1.自調隔離劑出爐後玻璃底部狀況

2.耐火紙隔離出爐後玻璃底部狀況

3.清理洞口

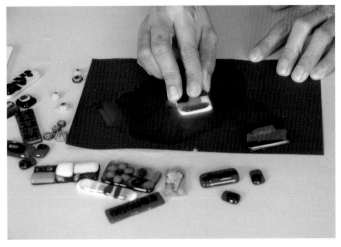

4.刷洗作品

5.水砂紙磨作品底部可用砂紙 240＃、400＃、800＃，由粗磨到細。

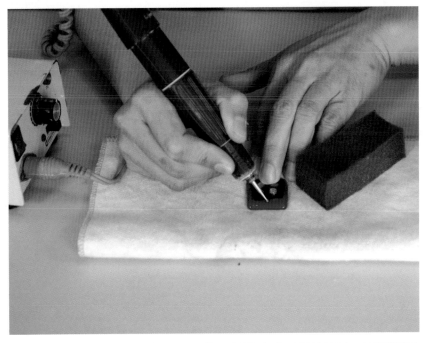

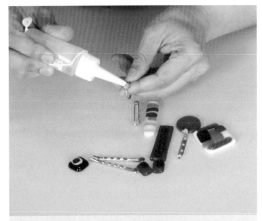

7.粘金屬配件：可用 AB 膠、保利龍膠或其他可粘金屬與玻璃的膠來粘合，金屬配件與膠可在台北後火車站附近手工藝 DIY 店買得。

6.鑽洞：可用金工用吊鑽來磨或桌上型鑽石電動筆來磨，磨時需加水，否則玻璃會裂。

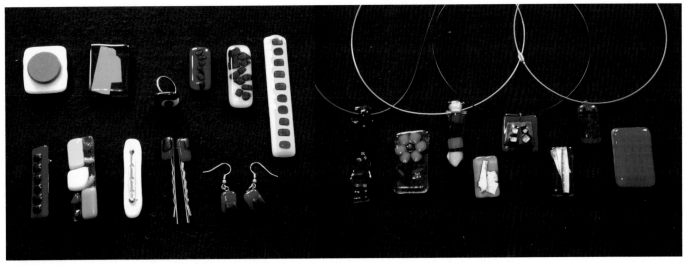

8.飾品完成

六‧彩色玻璃盤熔合烤彎

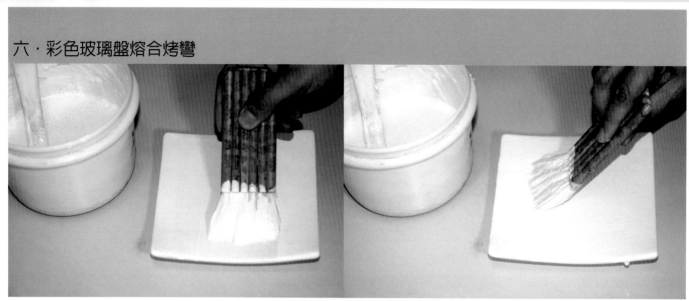

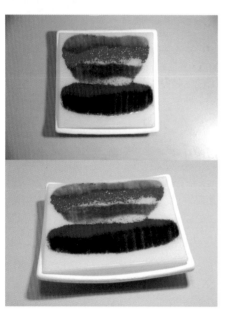

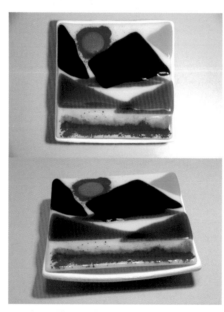

↑ 1.塗隔離劑在烤彎盤上：可買進口專用玻璃烤彎熔合隔離劑，或自己調製：氧化鋁＋高嶺土 1:1。用噴槍噴較均勻或用軟性毛刷塗上去。薄薄一層即可。

2.進爐前：將玻璃水平擺放好，確定爐子的水平與烤彎盤的水平，否則玻璃盤會傾斜。

4.擺放烤彎盤作品入爐

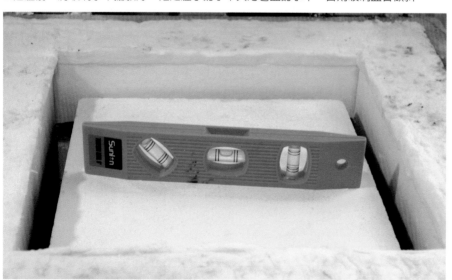

← 3.確定爐內水平

5.進爐燒結

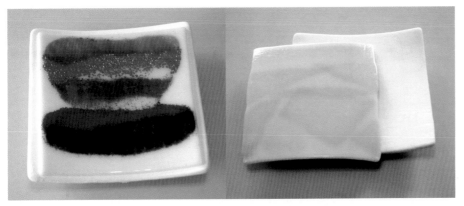

11.作品出爐

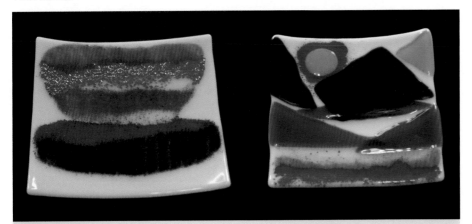

12.作品完成

- 熔合玻璃時,底層玻璃受熱較慢。
- 爐底有發熱體,爐溫較均溫。

6.545 度

7.580 度

8.620 度

9.660 度

10.700 度

第 6 章
玻璃冷作研磨篇

　　冷作研磨為玻璃製作技巧中的收尾部分，也可獨立為一個專業技術，如著名的捷克玻璃刻花技術。本章所講為本書所介紹的玻璃技巧吹製、鑄造與烤彎熔合的冷作收尾處理方式，其有共通點與不同處理細節，基本處理程序大同小異，原則一定先粗磨，再細磨，最後拋光。

一‧冷作工坊設備

1.鑽石細修機：

曲面導角、修除玻璃疙瘩，雕刻紋路與簽名落款用。可用電式或氣動式，插電式較氣動式安靜，但較氣動式易故障。與齒科或齒模的研磨機類似或可共用。鑽石筆頭分粗細與形狀不同而有不同功用，簽名可用小圓頭粗的，修模可用錐形，鑽石粒度粗細都要，建議粗的 100#、細的 400#。

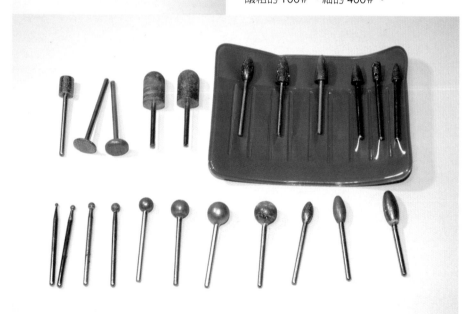

2.直立式研磨機：

修磨玻璃與刻花玻璃用，使用鑽石輪或砂輪，分粗細與尖圓等不同粒度與形狀。

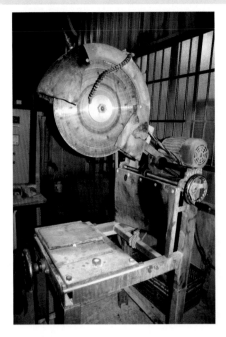

3.鑽石鉅片機：分上下式、推進式兩種，鑽石鉅片操作危險，須加水穿防水衣戴臉罩，須有專人指導操作（註12）。

4.平面磨檯：傳統式是加金鋼砂磨，現在則有鑽石磨檯，較貴但較乾淨，鑽石耗損後須再去電鍍。

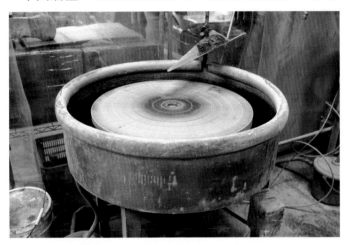
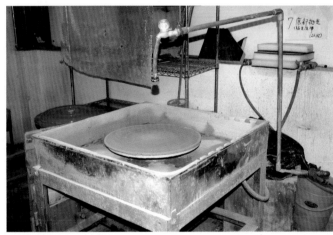

B

A.粗磨／細磨檯：

粗磨使用 80-100# 金鋼砂，細磨使用 400-600# 金鋼砂。

B.平面拋光檯：

使用氧化鈰與羊毛片盤磨，氧化鈰很貴但可重複使用。

5.直立式拋光機：

使用氧化鈰與羊毛輪或布輪磨

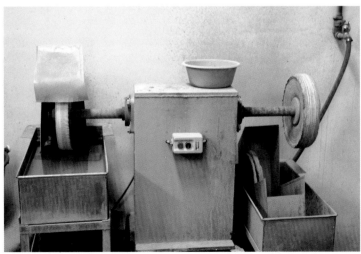

註12. 以下冷作設備多為多晶玻璃工坊與鶯歌高職實際冷作設備

5

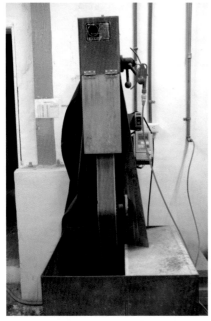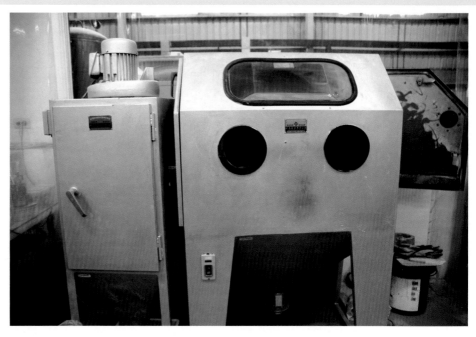

6.砂布帶機：

導角用，分粗細砂帶與拋光帶。

7.噴砂機： 鑄造作品泡酸前均勻質感，或局部噴霧質感用，分濕式和乾式，濕式使用於砂粒度較細如 1000# ，一般使用乾式噴砂機，粗可用 100# ，細可用 400-600# ，粒度愈粗切削力愈快，表面質感較粗較乾；粒度愈細切削力愈慢，表面質感較細較濕潤。

二·冷作研磨穿著

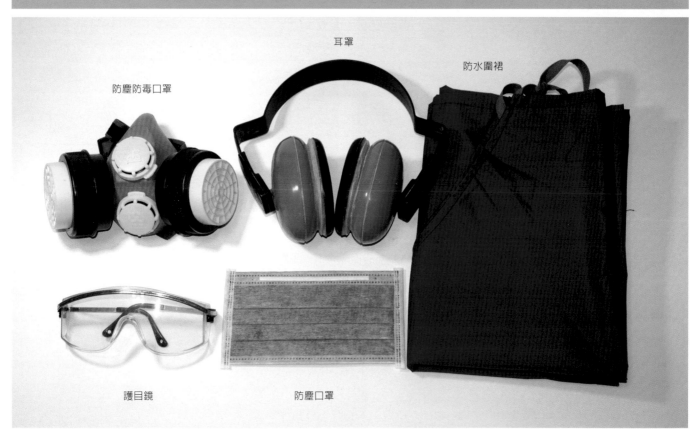

耳罩

防水圍裙

防塵防毒口罩

護目鏡

防塵口罩

三‧吹製作品冷作研磨

冷作研磨是玻璃很重要的收尾與創作技法，因為所有作品都是透過鐵管操作，故作品都有一個接觸的斷裂面，此斷裂面大多須等徐冷出爐後，經過一連串的研磨來完成，以下簡單介紹基本的冷作收尾過程。

四‧平面研磨步驟

徐冷出爐作品，其表面銳利會割手，拿時要小心。

1.粗磨：80-120# 金鋼砂：水加金鋼砂在平面研磨盤上，雙手抱壓作品，集中精神，磨時取作品水平站立面，因雙手的用力不一樣，故建議研磨 30 秒至 1 分鐘就旋轉一下作品，以免將作品底部磨成斜面。

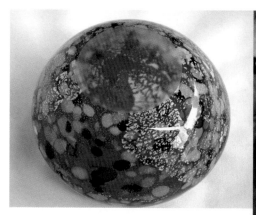

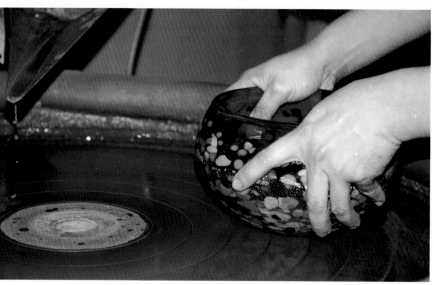

2.細磨：400-600# 金鋼砂：粗磨完畢再細磨，細磨較無切削力，主要將作品研磨均勻，細緻無刮傷無粗磨痕跡，以利拋光。

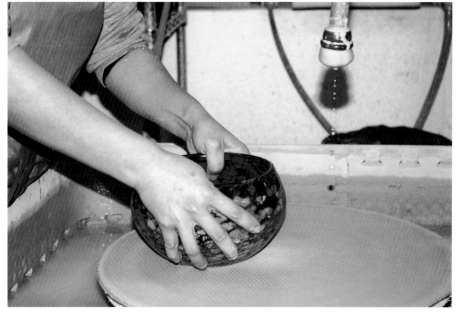

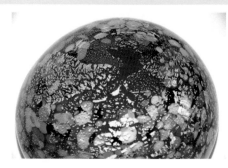

3.拋光：羊毛盤＋氧化鈰：拋光為所有步驟裡最費時費力，且羊毛片盤與氧化鈰很昂貴，使用時要小心，用完後最好將其蓋住以免砂粒跑進去。氧化鈰可循環使用，羊毛片盤則須更換，一片操作無誤可用很久。

砂布帶機導角

4.作品完成

導角

　　作品若出現利角或破屑面，粗磨完一定要導角才可再細磨，不然細磨時會不斷崩角刮傷作品，導角可用240-400＃砂紙磨，或鑽石筆細修機，或細的磨刀石加水磨或砂布帶機等等。幾乎所有研磨都需要加水磨，否則玻璃易裂且機器耗損大。

洗淨作品

　　在每次研磨過程完畢，一定要充分洗淨雙手與作品，否則會影響下一步驟，費時、費力又傷財。每個研磨檯旁都須準備一個專用水桶，以供洗淨用，洗淨也包含手臂與衣服。

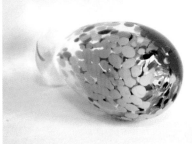

五‧曲面研磨方式：直立輪／鑽石輪研磨

徐冷出爐作品，底已平，但有一個小 Punty 接觸面，可使用直立研磨機來處理作品底部。

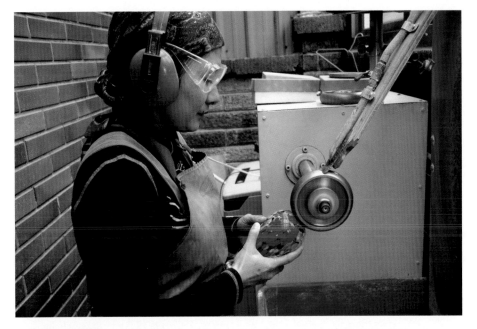

←直立輪研磨

1.粗磨／細磨，其步驟跟平面研磨類似，使用 100 、 400# 的鑽石輪來研磨。

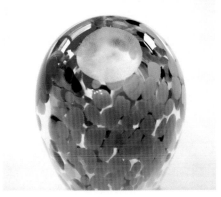

粗磨完的表面

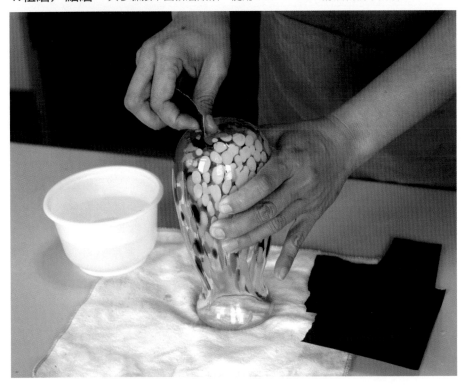

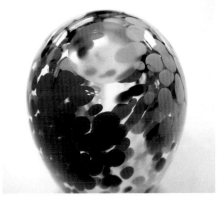

細磨完的表面

←水砂紙細磨表面

2.砂紙磨： 細磨完後，不一定要拋光，若不拋光，可用 600-1000# 水砂紙加水稍為用手磨一下即可，雖然不會很亮，但可以接受。

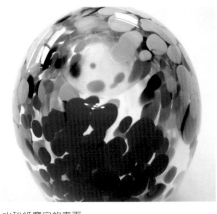

水砂紙磨完的表面

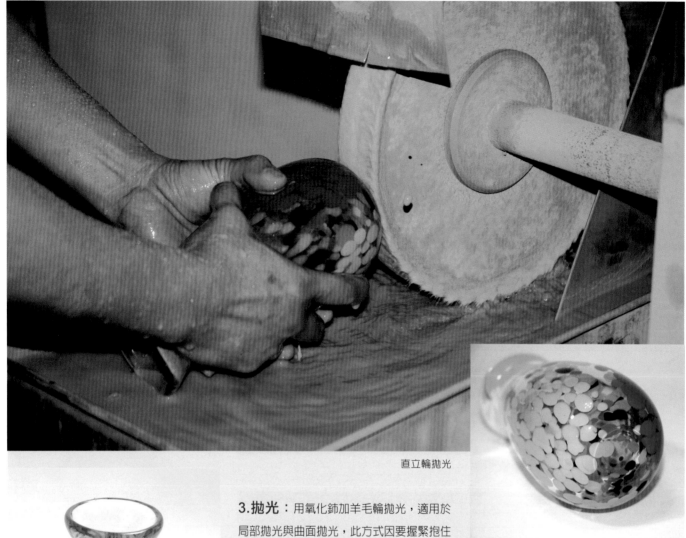

直立輪拋光

3.拋光：用氧化鈰加羊毛輪拋光，適用於
局部拋光與曲面拋光，此方式因要握緊抱住
作品，故不適用太重的作品。

直立輪拋光後表面

4.作品完成

六‧鑄造作品冷作研磨

1.拆模完的作品

2.刷洗作品：

可用洗衣刷牙刷來刷洗作品，若有強力水槍更方便
清洗。

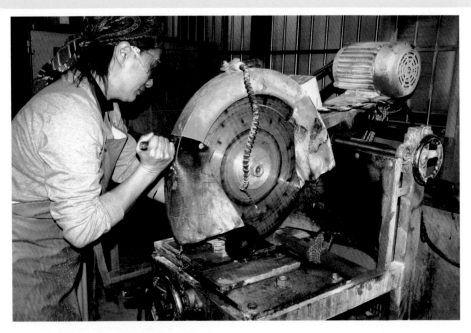

←切底中　　　　　　　　　　　切底後

3.切底：鑽石鋸片將入料口鋸斷

4.粗磨：

80-120# 的金鋼砂將入料口磨平，取得作品
底部站立面，研磨時要前後來回轉盤，這樣
磨盤才不會局部凹陷。磨一些時間後作品須
換邊，因左右手的力量不一樣，不換邊作品
容易傾斜。磨時要隨時觀察作品的水平，以
免磨歪或磨過頭了。

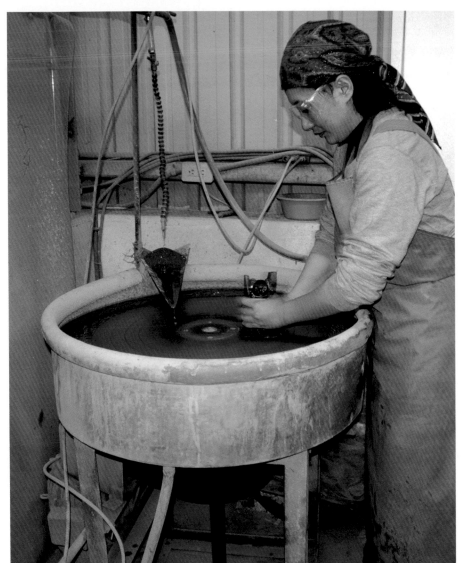

←粗磨中　　　　　　　　　　粗磨後表面

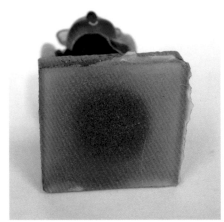

導角中

5. 洗淨作品與手：

每個步驟都須將作品與手洗淨，不然在下一個步驟會刮傷作品表面。

6.導角：

將作品邊緣利角導順，以免細磨時玻璃屑剝落造成作品刮傷。

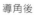

導角後

7.細修：

將作品表面有疙瘩或缺陷處修磨好，建議加水磨，減低粉塵，並戴口罩護目鏡，先磨粗的再磨細的，後再用水砂紙將有筆觸處磨平。

細修中

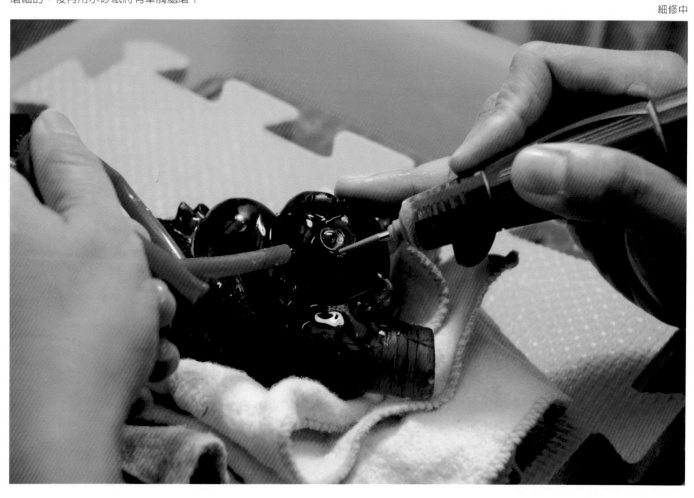

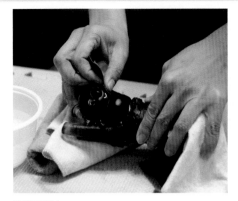

砂紙細磨中

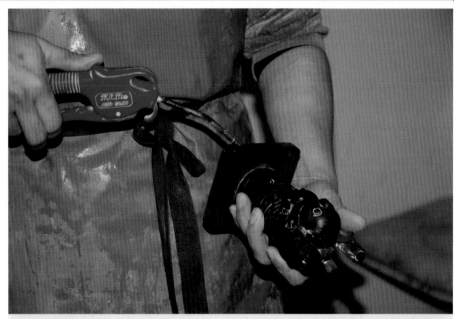

氣槍噴乾作品

註13. 細修過的作品，一定要經過噴砂來得均勻質感，否則細修過的痕跡會很清楚。噴砂時作品必須完全乾燥，吹嘴不可朝觀景窗噴。

8.噴乾作品與手，為噴砂作準備，因為乾式噴砂機怕水。

9.噴砂：

均勻噴砂作品表面，以得均勻質感（註13），噴砂時要來回移動噴嘴，否則同一地方噴過久作品會凹陷。噴嘴不可朝觀景窗噴。

↑噴砂機內部　　　　　　　　　　　　　　　↓噴砂中

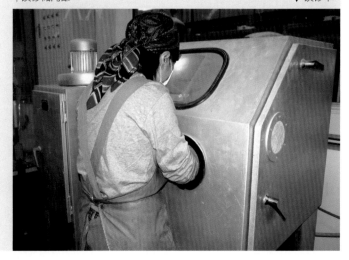

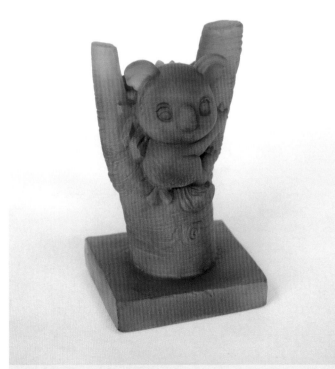

240# 噴砂後作品表面

泡酸中

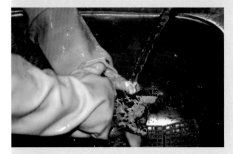

沖洗作品

泡酸後

10.泡酸：將作品泡入氫氟酸中，取得作品油油亮亮的質感。（註14）

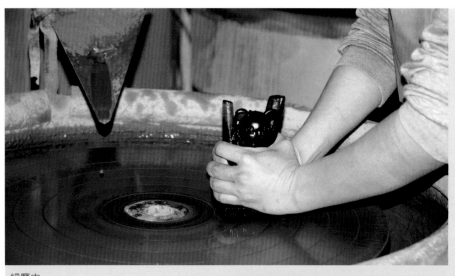

細磨中

細磨後表面

11.細磨：

400-600# 的金鋼砂，細磨底部。

若有刮痕，則必須重磨，否則拋光拋不亮。

註14. 泡酸是個很危險的事，不小心吸入或噴到會腐蝕皮膚與傷害呼吸器官，酸還有回收問題。建議找專業工廠代為處理。不一定所有鑄造作品都需要噴砂泡酸，需視自己作品需要。

12.拋光：使用羊毛片盤與氧化鈰，拋光作品底部，此步驟較費時費力。磨盤過熱時要停一下，以免作品因過熱而裂掉。

← **13.作品完成**

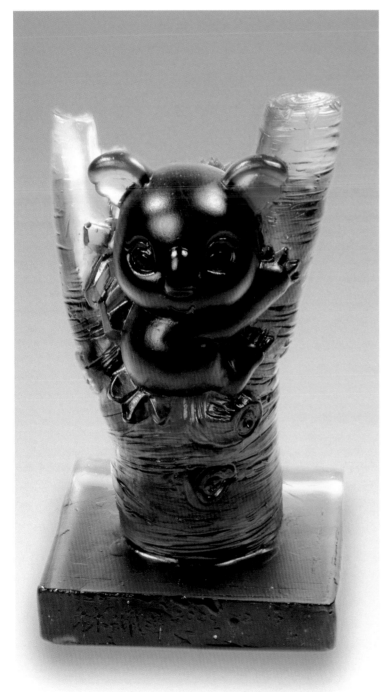

註14. 泡酸是個很危險的事，不小心吸入或噴到會腐蝕皮膚與傷害呼吸器官，酸還有回收問題。建議找專業工廠代為處理。不一定所有鑄造作品都需要噴砂泡酸，需視自己作品需要。

第7章
綜合學理與資訊篇：
玻璃升溫曲線解說

　　玻璃與陶瓷如兄弟，有許多的類似成型法，但最大的不同是玻璃需要徐冷。熱玻璃放在室溫下冷卻，玻璃會裂掉，因其內外溫度差太多，拉力不同而碎裂。小而薄的作品降溫速度較大而厚的作品快，最快有30分鐘徐冷，如小顆琉璃珠；但慢則有2-3個月時間徐冷，如大型厚重的鑄造玻璃作品。

一・溫度與玻璃的關係

1.玻璃的徐冷溫度

　　不同的玻璃有不同的徐冷溫度，購買玻璃時最好詢問廠商，以下為大致上的玻璃徐冷溫度，僅供參考。建議在徐冷溫度區間升降溫速率慢一些或持溫久一點。

	鉛玻璃	鈉玻璃	鉀玻璃
徐冷溫度(℃)	415-490	470-570	518-550
應變點(℃)	380-445	412-472	470-503

2.溫度與玻璃技法

550-660℃	玻璃釉彩
550-800℃	熔合／烤彎
650-700℃	玻璃軟化彎曲
700-780℃	玻璃與玻璃熱粘合
750-830℃	玻璃熔合／玻璃粉燒／浮雕效果與質感
830-900℃	鑄造
950-1180℃	吹製／熱雕塑／砂模鑄造／玻璃高溫釉彩——天堂牌（Paradise Paints）玻璃顏料

3.溫度與玻璃狀態

室溫	
↓	慢速升溫（＞50℃/1H）透水氣
250℃	
↓	中速升溫（50℃～100℃/1H）
500℃	快速升溫（＜100℃/1H）
550℃	玻璃利角開始軟化
610℃	玻璃開始彎／可以有些微質感淺浮雕效果
710℃	耐火石膏模開始變脆弱
715℃	玻璃開始伸展
750℃	玻璃已無利角
770℃	玻璃開始熔合／噴砂處開始變亮－火拋光開始
790℃	玻璃開始發泡
800℃	玻璃開始向外流動
820℃	玻璃熔合平坦
825℃	玻璃全部熔合
850℃	玻璃流動／鑄造標準溫度
870℃	鑄造模子細節流滿
900℃	耐火石膏模已非常脆弱
950℃	玻璃已軟化至可挖取，耐火石膏已達到極限。
1000℃	玻璃呈現液態
1100℃	玻璃達吹製溫度
1160℃	玻璃砂模鑄造溫度

4.基本窯燒玻璃升降溫守則

a.　玻璃愈厚愈大升降溫愈慢

b.　碎玻璃升溫速度可快，濕碎玻璃可進爐燒結，水分在升溫過程中會蒸發，不影響燒結狀況。

c.　平板玻璃進爐時需絕對的乾淨無塵，玻璃不可有水。

d.　室溫到400℃升溫前，爐子需開一小縫以利水氣散出。

e.　頂點溫度需視玻璃的燒結狀況調整，所有玻璃升溫曲線僅供參考，須視玻璃材質、作品形狀大小與爐子實際狀況作調整。

f.　600℃以上方可窺視爐內狀況。

g.　570℃時玻璃已凝結無法再被改變造型。

h.　冬天爐內外溫差大，徐冷時須注意冷空氣進入所造成的問題，600℃以下不建議窺視爐內狀況。

i.　200℃以下玻璃無應力問題，但仍需100℃時才可開小縫幫助降溫，50℃時可出爐，最好在室溫時再將作品拿出，剛出爐作品不建議馬上冷作研磨，隔天再冷作研磨較好。

5.鑄造玻璃進爐注意事項

1. 深色玻璃吸熱快

2. 靠近發熱源的作品，降溫時溫差較大，
 較易有問題。

3. 過熱的發熱體若太靠近作品（玻璃大於
 7.5cm）較會有徐冷問題。

 小件作品可以靠近爐壁些，大件作品如
 果靠發熱體太近，作品有可能因為不均
 溫而出現徐冷問題。

二 · 不同玻璃技法的升降溫曲線

1.吹製玻璃徐冷曲線：徐冷降溫

吹製作品也分大小厚薄，徐冷長短也不
一樣。一般吹製作品文鎮類或小香水瓶，玻
璃工廠通常徐冷 4-6 小時。而較大型的工作
室玻璃，通常徐冷一天，大一點的徐冷二
天。作品更大更後則徐冷時間則要增加。以
下為一般作品徐冷溫度建議。

500℃　持溫 1-2 小時

　↓　　25℃／1H 往下降溫

300℃

　↓　　爐溫自然降溫

室溫　　可將作品取出

註1. 此鑄造玻璃升溫曲線請參考《Firing Schedules
for Glass — The Kiln Companion》Graham
Stone 著

2.鑄造玻璃升溫曲線

以下升溫曲線皆為建議，因窯爐不同或玻璃不同略有調整，最好詢問所購買玻璃料廠商
其玻璃升降溫曲線。作品大小厚薄與細節度都影響其溫度曲線，厚薄差距很大的作品其徐冷
時間需視情況增加。（註1）

1.厚 3cm 以下鑄造作品溫度曲線

階段	預定到達溫度	每小時溫度速率	所需時間	累計時間
1↑	850	100	8h 30m	8h 30m
2→	850	300	3h	11h 30m
3↓	525	330	1h	12h 30m
4↓	500	10	2h 30m	15h
5↓	430	15	4h 40m	19h 40m
6→	430	300	1h	20h 40m
7↓	200	35	6h 40m	27h 20m
8↓	室溫	爐溫自然降溫	約 4-8h	32h+

註：升溫↑　降溫↓　持溫→　　　　　　　　　　　　　　　總天數：1天8小時＋

2.厚 4-7cm 鑄造作品溫度曲線

階段	預定到達溫度	每小時溫度速率	所需時間	累計時間
1↑	850	85	10h	10h
2→	850	360	3h	13h
3↓	525	330	1h	14h
4↓	500	5	5h	20h
5↓	430	4	17h 30m	37h 30m
6→	430	300	4h	41h 30m
7↓	200	8	28h 45m	70h 15m
8↓	50	25	6h	76h 15m
9↓	室溫	爐溫自然降溫		77h＋

註：升溫↑　降溫↓　持溫→　　　　　　　　　　　　　　　總天數：3天5小時＋

3.厚 8-10cm 鑄造作品溫度曲線

階段	預定到達溫度	每小時溫度速率	所需時間	累計時間
1↑	850	70	12h	12h
2→	850	360	4h	16h
3↓	525	330	1h	17h
4↓	500	4	6h 15m	23h 15m
5↓	430	3	23h 20m	46h 35m
6→	430	300	5h	51h 35m
7↓	300	6	21h 40m	73h 15m
8↓	200	10	10h	83h 15m
9↓	室溫	爐溫自然降溫	6-12h	96h

註：升溫↑　降溫↓　持溫→　　　　　　　　　　　　　　　總天數：4天＋

4.厚 11-15cm 鑄造作品溫度曲線

階段	預定到達溫度	每小時溫度速率	所需時間	累計時間
1↑	850	50	17h	17h
2→	850	420	5h	22h
3↓	525	330	1h	23h
4↓	500	2	12h 30m	35h 30m
5↓	430	1	70h	105h 30m
6→	430	300	8h	113h 30m
7↓	200	2	115h	228h 30m
8↓	50	4	37h 30m	266h
9↓	室溫	爐溫自然降溫		266h＋

註：升溫↑　降溫↓　持溫→　　　　　　　　　　　總天數：11 天 2 小時＋

備註一： 開門急速降溫法，適用於由高溫降到 600℃ 區間溫度，其優點是可節省時間或凍結玻璃的流動，尤其是烤彎玻璃時；並防止霧化，尤其是平板玻璃烤彎熔合時。

備註二： 一般作品是先熔合後再烤彎，但單層或二層作品，可直接熔合烤彎。一般多色抨接作品建議先熔合再烤彎。如果較複雜也可多次抨接熔合，但不要進爐燒結超過五次，因為每一次燒結玻璃會失去一些東西而慢慢脆化。

3.烤彎熔合玻璃溫度

熔合玻璃的頂點溫度，較烤彎玻璃高，建議最高不要超過 800℃。

600-660℃　　玻璃彎曲

730℃　　　　玻璃熱粘在一起，但保持玻璃形狀，邊緣開始變鈍角。

750-760℃　　玻璃熔合一起，玻璃邊緣變鈍角開始熔平。

790℃　　　　玻璃充分熔合，玻璃熔平。

1.小件作品 5cm 內：飾品熔合溫度曲線

階段	預定到達溫度	每小時溫度速率	所需時間	累計時間	備註
1↑	540	300	1h 50m	1h 50m	200 以下微開爐門透水氣
2↑	780	400	40m	2h 30m	
3↓	560	600	20m	2h 50m	780-560 可微開爐門協助降溫
4↓	400	100	1h 40m	4h 30m	
5↓	室溫	爐溫自然降溫	約 3h	7h 30m＋	

註：升溫↑　降溫↓　持溫→

此溫度曲線為保守溫度曲線，如果作品 2cm，升溫速度可增加一倍或更快總時數：7 小時 30 分＋

2.30*30cm　厚 6mm 作品熔合溫度

階段	預定到達溫度	每小時溫度速率	所需時間	累計時間	備註
1↑	540	140	3h 50m	3h 50m	200 以下微開爐門透水氣
2↑	780	150	1h 40m	5h 30m	
3↓	540	600	20m	5h 50m	780-600 可微開爐門協助降溫
4↓	425	35	3h 20m	9h 10m	
5↓	320	70	1h 30m	10h 40m	
6↓	40	110	2h 30m	13h 10m	

註：升溫↑　降溫↓　持溫→

溫度超過 700℃後，停留時間不要超過 1 小時，否則玻璃表面容易有霧化現象。　　　　　總時數：13 小時 10 分＋

3. 30*30cm　厚 6mm 作品熔合烤彎溫度 2-3 層玻璃

階段	預定到達溫度	每小時溫度速率	所需時間	累計時間	備註
1↑	540	140	3h 50m	3h 50m	200 以下微開爐門透水氣
2→	540	300	20m	4h 10	
3↑	770	400	45	4h 55m	780-600 可微開爐門協助降溫
4↓	770	400	20m	5h 15m	
5↓	540	600	20m	5h 35m	
6↓	420	30	4h	9h 35m	
7↓	320	65	1h 40m	11h 15m	
8↓	40	110	2h 20m	13h 35m	

註：升溫↑　降溫↓　持溫→　　　　　　　　　　　　　　　　　　　　　　　總時數：13 小時 35＋

4. 15*15cm　厚 4-6mm 作品烤彎溫度 2 層玻璃

階段	預定到達溫度	每小時溫度速率	所需時間	累計時間	備註
1↑	540	140	3h 50m	3h 50m	200 以下微開爐門透水氣
2→	540	300	20m	4h 10	
3↑	700	500	20	4h 30m	可窺視爐內狀況
4↓	700	400	10m	4h 40m	
5↓	540	600	20m	5h	
6↓	420	30	4h	9h	
7↓	320	65	1h 40m	10h 40m	
8↓	40	110	2h 20m	13h	

註：升溫↑　降溫↓　持溫→　　　　　　　　　　　　　　　　　　　　　　　總時數：13 小時＋

第 8 章

玻璃窯爐介紹

　　基本上陶瓷用爐玻璃也可以用，但現在亦有因應玻璃不同的技巧特性，而有玻璃專用的爐子，基本上可以燒製玻璃的爐子最好有六段以上的電腦程控，才可應付玻璃升溫或徐冷的特殊要求。

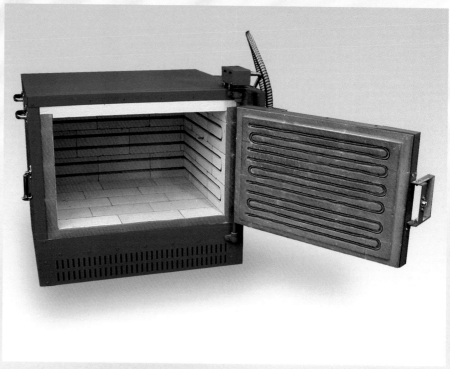

國外熔合烤彎玻璃專業爐（適合釉彩、熔合、烤彎、浮雕質感玻璃與鑄造）

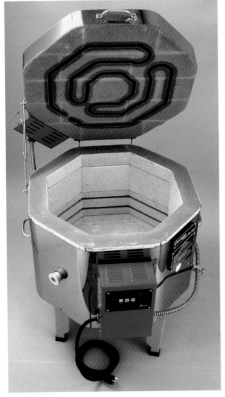

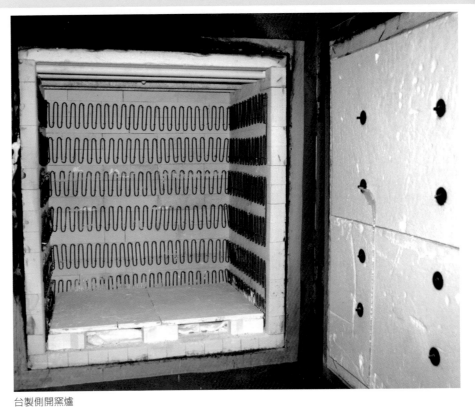

台製側開窯爐

1.小型上開式：適合鑄造、釉彩、熔合、烤彎、玻璃色塊預熱爐

開門時降溫速度快、鑄造時補加料方便。

2.側開式：適合鑄造、釉彩、熔合、深度烤彎、吹製徐冷爐

開門失溫較少、方便觀看玻璃爐內燒結狀況。

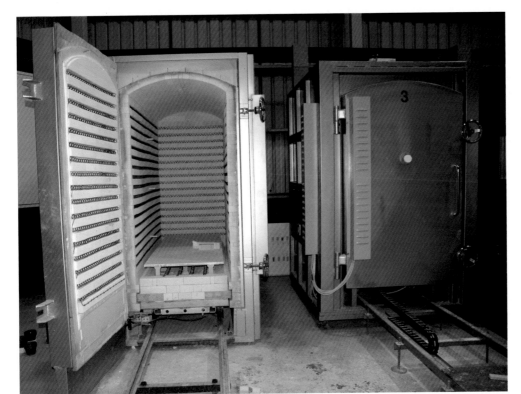

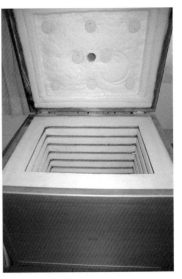

中型上開式：適合釉彩、熔合、烤彎、浮雕質感玻璃、鑄造，吹製徐冷爐，鑄造時補加料方便。

3.軌道式大爐：合適大型鑄造作品

第9章
玻璃作品欣賞

1.吹製作品

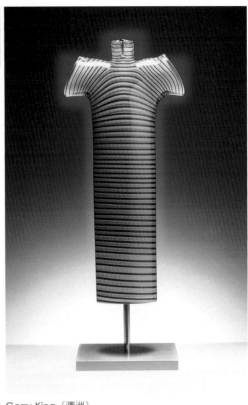

Sunny 王鈴蓁（台灣）

Gerry King（澳洲）

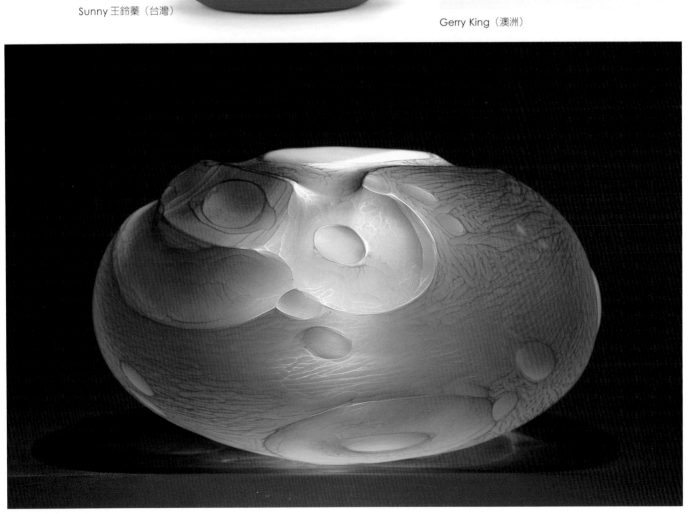

Sunny 王鈴蓁（台灣）

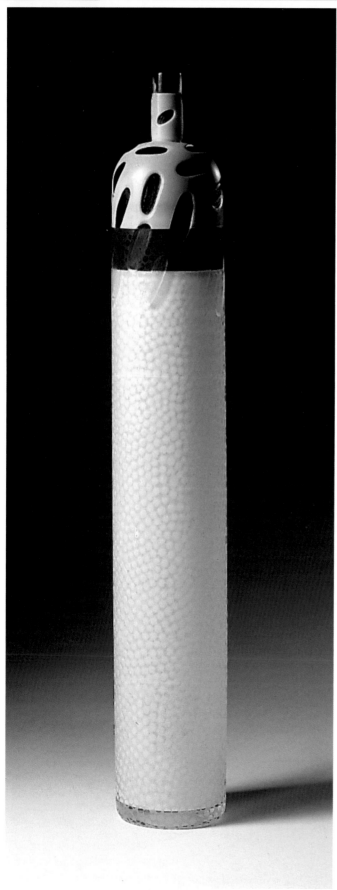

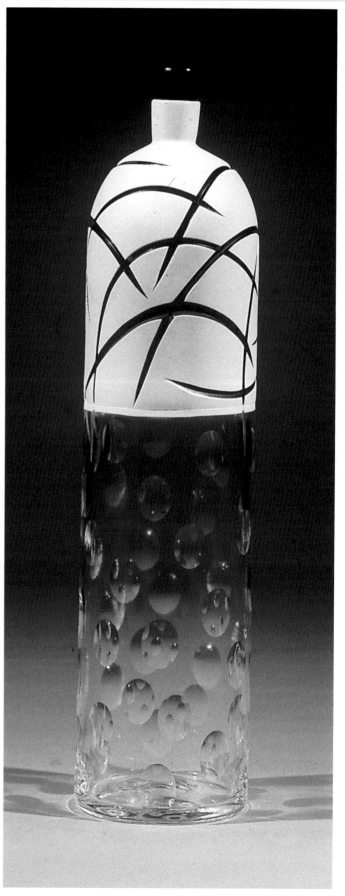

Jane Bruce（英國）

Jane Bruce（英國）

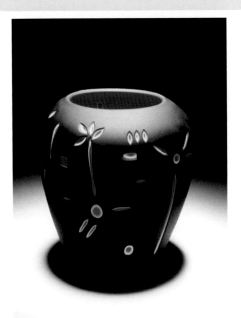

Garry Nash（紐西蘭）

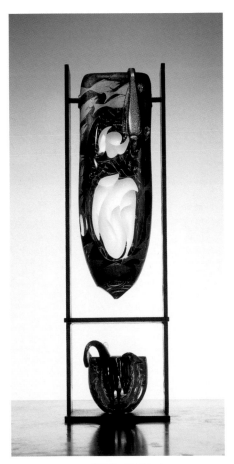

Hiroshi Yamano 山野宏（日本）↑→

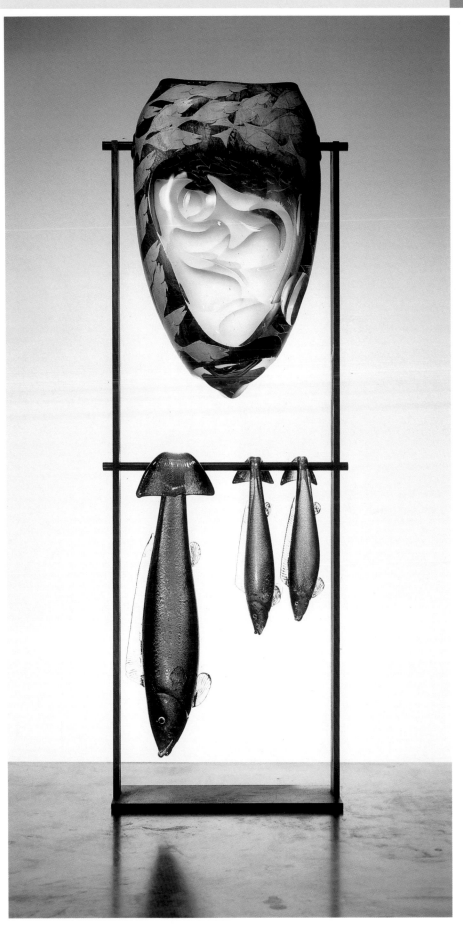

2.鑄造作品

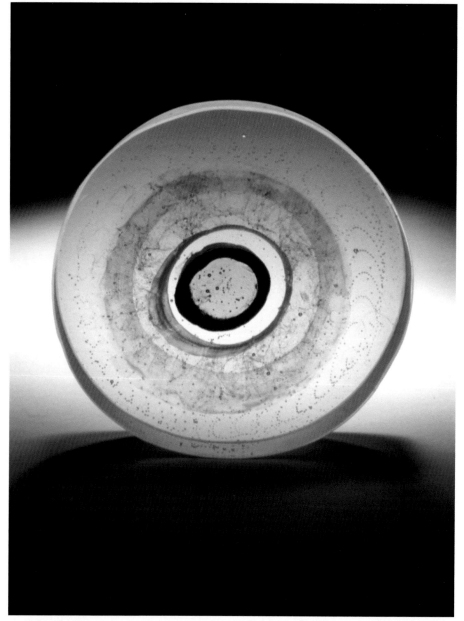

Sunny 王鈴蓁（台灣）

Liz Sharek（紐西蘭）

David Murray（紐西蘭）

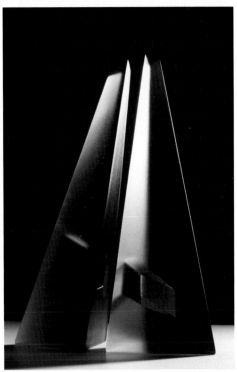

Emma Camden（紐西蘭）

Emma Camden（紐西蘭）

3.烤彎／熔合

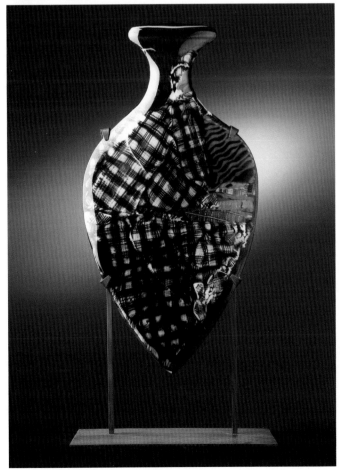

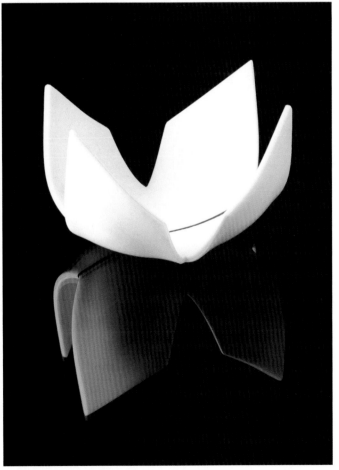

Gerry King（澳洲）

Claudia Borella（澳洲）

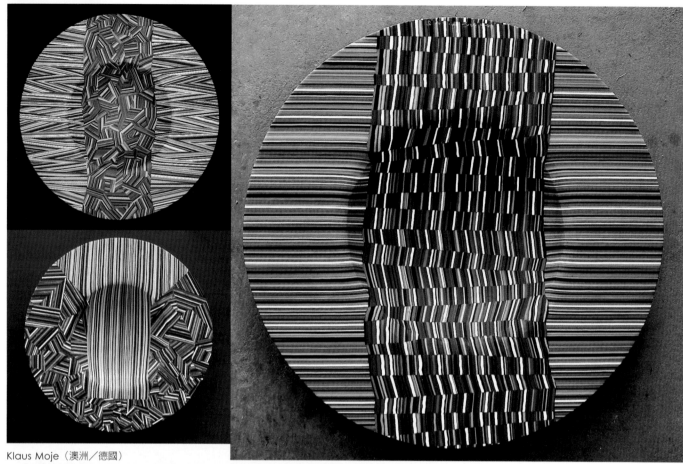

Klaus Moje（澳洲／德國）

Claudia Borella（澳洲）

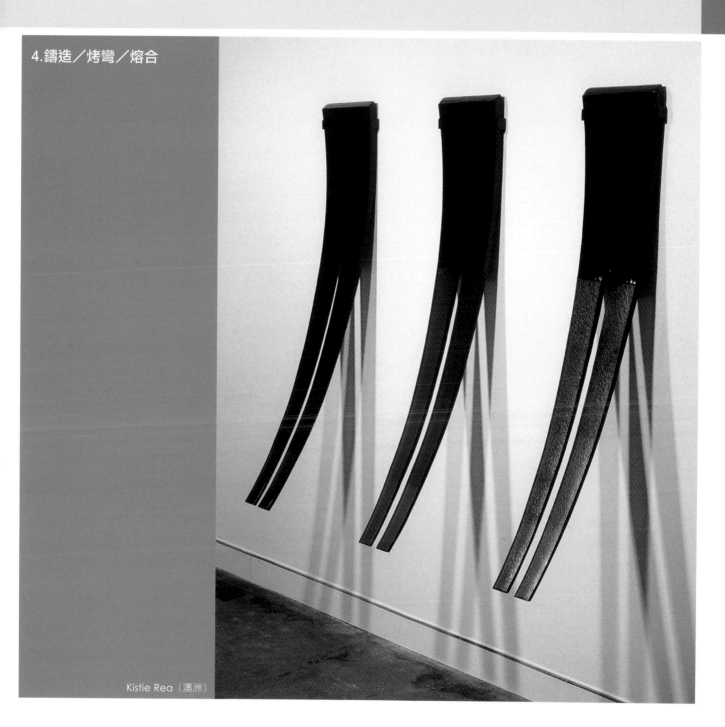

4.鑄造／烤彎／熔合

Kistie Rea（澳洲）

Kistie Rea（澳洲）

附錄 1

常見玻璃名詞中英文對照

1. 玻璃吹製（Glass Blowing）
2. 玻璃熱塑（Hot Forming）
3. 砂模鑄造（Sand Casting）
4. 燈工法（拉絲／熱塑）
 Lampworking/ Flame Working
5. 鑄造（Casting）
 土模／蠟模（Clay／Wax Mold）
6. 玻璃粉燒法（Pate de Verre）
7. 鑲嵌（Stained Glass）
8. 玻璃彩繪（Glass Painting）
9. 玻璃釉彩（Enameling）
10. 玻璃熔合（Fusing）
11. 玻璃烤彎（Slumping）
12. 冷作技巧（Cold Working）
 磨刻（Cutting）細刻（Engraving）
13. 膠合（Glue/Gluing）
14. 噴砂（Sand Blasting）
15. 酸拋光（Acid Polishing）
16. 徐冷爐（Annealer/Lehr）
17. 徐冷（Annealing）
18. 吹管（Blowpipe）
19. 架橋（Punty）
20. 膨脹係數 COE（Co-efficient of
 Thermal Expansion）
21. 玻璃應變點（Strain Point）
22. 玻璃因急速過冷或過熱而裂
 （Thermal Shock）
23. 玻璃相容度（Compatibility）
24. 持溫（Soak）
25. 熔解爐（Furnace）
26. 挖取玻璃膏（Gather）
27. 爐／窯（Kiln）
28. 玻璃加熱爐（Glory Hole）
29. 強化玻璃（Tempered Glass）

附錄 2

玻璃藝術相關資源與網站資料

❶ 台灣玻璃材料廠商資訊

1. 24%水晶玻璃料　正峻玻璃　Tel: 03-5826368　Fax: 03-5822258
2. 熔合烤彎專用進口玻璃／專業窯爐與冷作設備
 光合玻璃　Tel: 02-86305025　行動: 0932-008-949
3. 熔合烤彎專用進口玻璃　亞述國際有限公司　Tel: 02-2506219
4. 鑲嵌玻璃材料工具／課程　三榮玻璃　Tel: 02-25598822
5. 琉璃水晶藝品委製／耐火石膏
 坤水晶　Tel: 02-26794081　Fax: 02-86777313　台北縣鶯歌鎮西湖街 279 巷 25 號
6. 琉璃水晶藝品委製／場地租用／脫蠟教學　多晶琉璃科技公司
 Tel: 02-86781104 ／ 02-86781105　鶯歌
7. 耐火石膏／30%水晶玻璃料／木盒訂製　國旭貿易　Tel: 0928-808-433
8. 工業用鑽石：鑽石磨棒　鴻記鑽石工業　Tel: 02-26791006　Fax: 02-26793101
 台北縣鶯歌鎮福安街 7 巷 3 號
9. 黃蠟／軟塑蠟　快樂陶兵　Tel: 02-87736206　Fax: 02-87736220
10. 綠蠟／石（白）蠟／紅蠟——修補蠟／進口玻璃專用耐火石膏　忠証　Tel: 03-3280205

❷ 台灣玻璃機器廠商資訊

1. 噴砂機／金鋼砂：大威噴砂機
 http://www.tawei.com.tw　Tel: 02-22916718 ／ 02-22939960
2. 平面研磨機與直立式研磨機訂製：名謙機械　Tel: 02-26707841
3. 玻璃細修機／相關研磨配件：唐頤實業　Tel: 02-89523498
4. 台製砂布帶機：中美窯業

❸ 國際玻璃材料設備商

1. 烤彎熔合玻璃　紅心玻璃（Bullseye glass）　http://www.bullseyeglass.com/
 系統 96（System96）　http://www.system96.com/
2. 吹製工房設備　http://www.eztherm.com　http://www.wetdogglass.com
 http://www.hubglass.com/
3. 吹製工具　http://www.northernheat.ca/　http://www.spiralarts.com
 http://www.steinertindustries.com/
4. 冷作研磨設備材料　http://hisglassworks.com
5. 玻璃專業窯爐　http://www.paragonweb.com　http://www.denverglass.com
6. 吹製玻璃色棒料／水晶玻璃料—紐西蘭　Gaffer　http://www.gafferglass.com/
7. 吹製玻璃色棒料／德國　Kugler Color　http://www.kuglercolors.de

❹ 玻璃博物館

1. 新竹玻璃工藝博物館　http://www.hcgm.gov.tw/
2. 琉園玻璃博物館　http://www.glass.com.tw/　http://www.tittot.com
3. 美國：康寧玻璃博物館　Corning Museum of Glass　http://www.cmog.org
　　　　Tacoma Glass Museum　http://www.museumofglass.org/s99_home.jsp
　　　　底特律藝術中心・底特律　Detroit Institute of Arts　http://www.dia.org/
4. 丹麥：Glasmuseet Ebeltoft　玻璃博物館　http://www.glasmuseet.dk/
5. 日本：新島玻璃美術館　http://www.niijimaglass.com/museum/index.html
　　　　石川縣能登島玻璃美術館　http://www.town.notojima.ishikawa.jp/kankou/glass.html

❺ 玻璃學校

a. 世界玻璃學校資訊網：http://www.glassart.biz/Education.asp

澳　洲

1. 雪梨大學藝術學院玻璃系　http://www.usyd.edu.au/sca/Glass.htm
2. 澳洲國家大學（坎培拉）藝術學院玻璃系　http://www.anu.edu.au/ITA/CSA/glass/
　http://www.glassaustralia.anu.edu.au/egallery/wang/swang.1.html
3. 墨爾本一蒙那許大學（Monash University）　http://www.artdes.monash.edu.au/students/prospective/glass.html
4. 阿得雷德　南澳大學藝術學院陶瓷玻璃系（University of South Australia/the South Australian School of Art）
　http://www.unisa.edu.au/art/program/glass.asp

紐西蘭

北島南方（UCOL-Universal College of Learning）　http://www.ucol.ac.nz/main.asp?page=110&course=667

美　國

1. 羅得設計學院（Rhode Island School of Design）　http://www.risd.edu/
2. Tennessee Technological University（TTU）http://www.tntech.edu/craftcenter/studios/glass.htm
3. 紐奧良，杜蘭大學（Tulane University）　http://www.tulane.edu/~art/glass/

加拿大

Sheridan College　http://www.sheridanc.on.ca/academic/arts/craftsdesign/glass/

英　國

1. 胡佛漢頓大學陶瓷玻璃系　http://www.wlv.ac.uk
2. University of Sunderland　http://welcome.sunderland.ac.uk/searchresults.asp?uid=759209810&search=2#

日　本

1. 東京多摩美術大學（Tama Art University）　http://www.tamabi.ac.jp
2. 東京玻璃工藝研究所（Tokyo Glass Art Institute）　http://www.tgai.jp/
3. 東京國際玻璃學院　http://www.glass-house.jp/curriculum/foundation.html
4. 愛知教育大學　http://www.aichi-edu.ac.jp/
5. 富山玻璃造形研究所（Toyama City Institute of Glass Art）　http://www2.ocn.ne.jp/~tiga/

台　灣

1. 國立台灣藝術大學工藝設計學系　http://www.ntua.edu.tw/
2. 朝陽大學工業設計系　http://www.cyut.edu.tw/
3. 樹德科技大學　http://www.stu.edu.tw/
4. 鶯歌高職美工科玻璃實習　http://www.ykvs.tpc.edu.tw/

中國大陸

1. 上海大學美術學院玻璃工作室　http://www.shu.edu.cn/Admiss/my/allframe.htm
2. 清華大學美術學院玻璃工作室　http://ad.tsinghua.edu.cn

b. 世界著名玻璃工作室與短期玻璃課程

美 國

1. 奧勒岡　http://www.eugeneglassschool.org/

2. Penland School of Craft　http://www.penland.org/

3. Louisville　http://www.louisvilleglassworks.com/

4. 紐約　http://www.urbanglass.org/

5. 紐約州康寧玻璃博物館　http://www.cmog.org

6. 匹茲堡　http://www.pittsburghglasscenter.org/

7. 麻薩諸塞威廉斯堡新英格蘭工藝課程　http://www.snowfarm.org/

8. 俄亥俄州　http://www.steinertglassschool.org/

9. 密西根熱玻璃工房　http://www.michiganhotglass.com/M

加拿大

1. The Glass Studio at Sonoran Art Foundation　http://www.sonoranglass.com/

2. Espace Verre（法語區）　http://www.espaceverre.qc.ca/

蘇格蘭

North Lands Creative Glass　http://www.northlandsglass.com/

土耳其

伊斯坦堡　http://www.glassfurnace.org

西班牙

http://www.fcv-bcn.org/

澳 洲

阿得雷德（Jam Factory）　http://www.jamfactory.com.au/

紐西蘭

1. http://www.garrynash.co.nz/

2. http://www.hoglund.co.nz/

日 本

新島玻璃　http://www.niijimaglass.com/

台 灣

1. 琉園玻璃博物館：吹玻璃／鑄造／烤彎熔合／彩繪／玻璃珠　http://www.tittot.com/

2. 熔合烤彎：光合玻璃　Tel: 02-86305025　行動: 0932-008-949

3. 熔合烤彎：亞述國際有限公司　Tel: 02-26506219

4. 玻璃鑄造：多晶琉璃科技公司　Tel: 02-86781104／02-86781105

5. 琉璃珠：許金琅玻璃藝術工房　Tel: 03-5262576　http://www.bamboo.hc.edu.tw/

6. 琉璃珠：梁志偉　Tel: 02-26256040　行動: 0919-560-542

7. 玻璃鑲嵌：三榮玻璃　Tel: 02-25598822

8. 玻璃DIY：宜蘭傳藝中心／琉璃心　行動: 0935-595-565

c. 玻璃相關藝廊

1. 澳　洲　http://www.aptoscruz.com/
　　　　　http://www.beavergalleries.com.au/
　　　　　http://www.axiamodernart.com.au/
2. 美　國　http://www.glassartistsgallery.com/
　　　　　http://www.vinspot.com/vinsblog/archives/2004/12/some_talented_f.html
3. 香　港　Koru　http://www.koru-hk.com/
4. 新加坡　The Touch　http://www.thetouch.com.sg/home/current/page1/
5. 台　灣　陶藝家的店／黎明藝廊／苗栗新藝
6. 義大利　http://www.scalettadivetro.it/
7. Sunny Wang 王鈴蓁個人網站　http://www.sunnywangglass.com

參 考 書 目

1. 《玻璃學》程道腴著　鄭武輝 譯／徐氏基金會出版社

2. 《American Craft》美國工藝雜誌

3. 《Glass》玻璃雜誌

4. 《New Glass》玻璃雜誌

5. 《Contemporary Glass》Susanne K. Frantz 著／The Corning Museum Of Glass 出版

6. 《Glass Art from Urban Glass》Richard Wilfred Yelle 著／A Schiffer Art Book 出版

7. 《Kiln Firing Glass-Glass Fusing Book One》Boyce Lundstrom 著／Vitreous Group/Camp Colton 出版

8. 《Glass Casting and Moldmaking》Boyce Lundstrom 著／Vitreous Group/Camp Colton 出版

9. 《Glass Notes》Henry Halem 著／Franklin Mills Press

10. 《Firing Schedules for Glass — The Kiln Companion 》Graham Stone 著／1996, 2000 Graham Stone 出版

11. 《A Glassblower's Companion》Dudley F. Giberson,Jr.著／The Joppa Press 出版

感　　謝

　　這本書的完成除了筆者的投入外，要特別感謝很多朋友的幫忙，讓這本書更完善。

　　感謝台灣藝術大學工藝設計系主任蕭銘芚特別撥冗為本書作序，感謝我的朋友梁志偉、王仁聖與學生王疆與思妏幫忙吹製玻璃部分的示範，感謝好友陳坤良與陳世忠經常跟我一起切磋玻璃鑄造技法，感謝學生月鳳與其先生幫忙塑形與拍照，感謝好友陳加峰時常協製攝影與作品製作，感謝同學邱仁俊經常為我解決電腦上的問題，感謝美娟引薦《藝術家》出版社出版此書，感謝《藝術家》社出版，使此書得以問世。除此之外，更要感謝一路上一直支持我的家人與朋友，您們的支持對我來說很重要！

國家圖書館出版品預行編目資料

揭開玻璃藝術的神祕面紗 / 王鈴蓁 撰文.攝影.
　-- 初版. -- 臺北市：藝術家, 民95
　　面； 公分. --（製作玻璃藝術材料技法.基礎篇）

　ISBN 986-7487-63-X（平裝）

　1. 玻璃藝術

968.1　　　　　　　　　　　94017479

【製作玻璃藝術材料技法・基礎篇】

揭開玻璃藝術的神祕面紗

王鈴蓁 撰文・攝影

發 行 人　何政廣
主　　編　王庭玫
責任編輯　王雅玲　謝汝萱
美術編輯　王孝媺
出 版 者　藝術家出版社
　　　　　台北市重慶南路一段147號6樓
　　　　　TEL:(02)23719692－3
　　　　　FAX:(02)23317096
　　　　　郵政劃撥：01044798號　藝術家雜誌社帳戶

總 經 銷　時報文化出版企業股份有限公司
　　　　　桃園縣龜山鄉萬壽路二段351號
　　　　　TEL：(02) 2306-6842
　　　　　FAX:(06)2637698
　　　　　台中縣潭子鄉大豐路三段186巷6弄35號
　　　　　TEL:(04)25340234
　　　　　FAX:(04)25331186

製版印刷　欣佑製版印刷有限公司
初　　版　中華民國95年2月
定　　價　新臺幣320元

ISBN 986-7487-63-X　法律顧問 蕭雄淋